U0042487

世界名畫家全集　何政廣主編

達比埃斯 Antoni Tápies

徐芬蘭等●撰文

藝術家出版社

西班牙非定形繪畫大師

達比埃斯

Antoni Tápies

徐芬蘭●撰文　何政廣●主編

藝術家出版社

目　錄

前　言

　　安東尼・達比埃斯(Antoni Tápies 1923-)是西班牙非定形繪畫大師。非定形為抽象美術的另類表現形式，二十世紀二〇年代物理學對質量與精力的新界定，原子分裂的發現震撼世界，也影響擴展了藝術家表現的觀念。美術趨向與現實分化的抽象世界發展，透過知覺與感性刻畫更深層的精神領域，達比埃斯即是屬於這一類型的藝術家。

　　達比埃斯的少年與青年期的繪畫，傾向超現實主義風格，其後對複雜的人生體驗、主觀的外在變化，畫家從一個問題到人類整體的深遠問題作探討，構成他繪畫的基本語彙，形成了表現的主題群像。達比埃斯在自傳中詳細敘述了他追尋醞釀一種新造型語言的歷程。

　　達比埃斯一九二三年十二月十三日，生於巴塞隆納。家族與巴塞隆納市的文化與政治界關係密切，母親的曾祖父艾得亞德・普伊格是出版業者，父親約瑟夫在西班牙內戰前，開設法律事務所，支持共和派。十八歲時曾患肺結核，初期素描作品多屬人物像，帶有原始儀式的幻想及強烈故事性。一九五〇他描繪當時前衛藝術運動代表人物布羅莎肖像，後來在威尼斯佩姬古根漢美術館欣賞杜象作品，使他深受感動，不久便在巴塞隆納一次宴會上，親自見到杜象，並討論作品，當時杜象正好回西班牙度假，達比埃斯會見年輕時崇拜的偶像，驚喜萬分。此外，他與米傑・達比野交往，介紹他到巴黎的畫廊個展，也是他邁向畫家之路成名的關鍵。此時，他在精神上得到更多仰仗，促使他更有信心的尋找一條使藝術重新深入生活的更好途徑。

　　從一九五二年達比埃斯獲選參加威尼斯雙年美展以來，他多次在威尼斯雙年展嶄露頭角，並獲美國卡奈基國際繪畫大獎，先後在美國、歐洲各地舉行個展，出版不同時期作品的《達比埃斯畫冊》。一九八四年成立達比埃斯基金會，並於一九九〇年在巴塞隆納設立達比埃斯基金會美術館。在西班牙二十世紀加泰隆尼亞出身的畫家中，他是繼畢卡索、米羅、達利之後，在當代即享盛名的國際藝術名家。

　　法國當代藝術史家夏呂姆指出：達比埃斯的藝術，探向一個有機的、無定形的、曖昧和未曾臻達的世界，用一種得自中國或日本傳統的單純肢體之表達方式，運用大量粗糙物質強烈表現力量，找到了他的風格，在國際藝術舞台佔到了獨尊的首要的一席地位。

　　達比埃斯的繪畫，給我們最深刻的印記是大幅畫布、大塊寧靜平面的巨大空間，巨大的色塊，顯出荒涼、不安定感，然而有時許多大色面，彷彿是高大的巨牆，或閉合的門戶，讓人無法逾越，無法正視這個世界，感受到被壓迫的內心之沉默。在繪畫之餘，他喜愛寫作，著作有《達比埃斯自傳》、《藝術實踐》和《反美學的藝術》等，對他自己的創作心路娓娓道來，比看他的繪畫更為親切動人。

2004 年 1 月於藝術家雜誌社

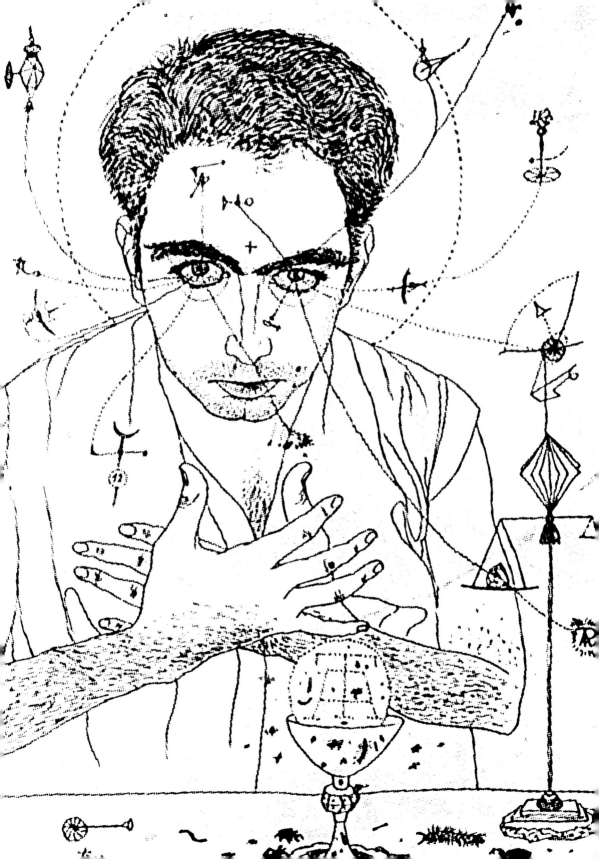

西班牙非定形繪畫大師──
達比埃斯的生涯與藝術

　　安東尼・達比埃斯（Antoni Tápies）是一位在西班牙當代最著名的藝術家，甚至可以說是當今國際少數生前即擁有個人美術館的「國寶級」藝術家——美術史上稱爲非定形主義材料派的主導者。他是一位在當代藝術史上有重要烙印的人物；一位對後輩當代藝術年輕藝術家，有重要影響力的人。所以要講到當代藝術，不能不提到達比埃斯的作品。

家庭與童年

　　達比埃斯一九二三年十二月十三日（星期五）生於巴塞隆納，在一家四個姊弟妹中，排行老二。屬於中等家庭，母親叫瑪利亞・希依格，出自書商之家，母愛之情，培育了達比埃斯美德情操。父親荷瑟・達比埃斯（Josep Tápies Mestres）是一位律師；由此我們也可以得知，達比埃斯爲什麼會走上讀法律系之路了。

　　一九四三年開始讀法律系。一九四二年因爲得肺結核常住醫院。在醫院裡休養的時候，常看梵谷與其他印象派畫家的繪畫書籍，因此決心走繪畫之路。一年之後，因加畢諾（Gabino）的關係，達比埃斯有機會認識藍色藝術團體（Blaus），這個團體當時設

自畫像　1947 年
鋼筆、畫紙
巴塞隆納私人收藏
（前頁圖）

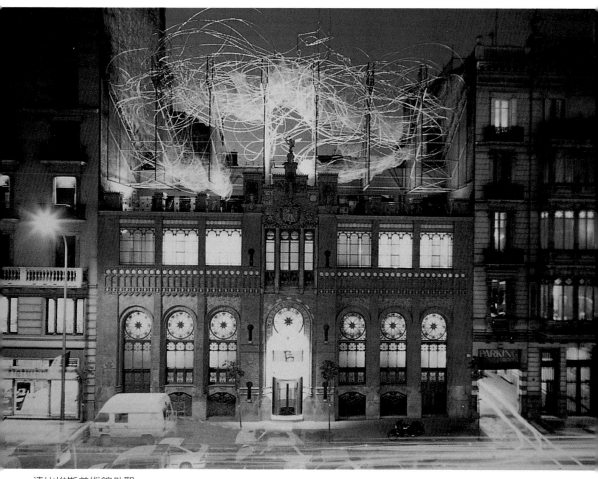

達比埃斯美術館外觀
夜景（全景）

立在莎麗亞（Sarrià）區；在那裡，達比埃斯認識了幾位加泰隆尼亞重要的藝術家，如：約翰‧普斯（Joan Ponç）、阿古斯‧布基（Angust Pugi）、杜特（Tort）、維森斯‧弗思（Josep Vicenc Foix）與約翰‧布羅莎（Joan Brossa）；一群在二、三〇年代裡與超現實主義詩人在一起的藝術家。

在這個團體裡，詩人藝術家布羅莎（一位將達比埃斯帶進前衛之門的重要人物）和達比埃斯有一段非常深厚的友誼。也因這一群人的前衛理念，將加泰隆尼亞的文學改觀。並且因爲這個團體，讓達比埃斯慢慢喜歡上華格納與巴哈的音樂，而製作出許多膾炙人口的作品，甚至讓達比埃斯慢慢接近藝術界的一些重要人物，如：米

羅——由布拉特（Prat）引見——感謝布拉特，達比埃斯才能有一些超現實主義資訊與雜誌，讓他眼光大開。讓達比埃斯與這群年輕人，走向超現實主義之路，到後來自立門戶，獨占藝術界一席之地。

現在我們就來細談他的藝術創作史吧！

尋找自我的藝術之路

達比埃斯放棄法律系的學習，是為了決心從事繪畫創作。所以在一九四六年放棄讀法律系，但在此之前，他已在一九四五年就畫了一些媽媽、姐姐的肖像，及他在藝術之路上從頭到尾都未曾放棄的〈自畫像〉——這個〈自畫像〉，也是首先在早期的創作題材中主要詮釋之題目——所以要說起達比埃斯的藝術之路，應從一九四五年開始談起吧。

一九四五年達比埃斯終於決定從事繪畫之路後，一路學習模仿梵谷與野獸派的風格，甚至畢卡索或米羅的藝術風格。不過學歸學、模仿歸模仿，但自己卻有自我的創作風格。此時期的創作經常會出現「手」的符號。其特徵，經常是把頭與手並列，人物的背部面向觀賞者，臉以兩個側面展現等等。如此的繪畫概況，讓我們印象深刻，其表現風格就好像德國畫家：孟克、荷蘭畫家梵谷一樣。梵谷和孟克為什麼會在畫面上表現得如此撕裂、表情如此的深動，皆因有其對生命深切的感受。此時的達比埃斯肇於生病的關係，也對生命有深切的感受。如此繪畫出來的線條一致、像麵條一樣及柔軟起伏不定的彎曲線、不定且蜿蜒彎曲的線條顯示，在在的都說明達比埃斯此時的生活形式。

青年時期：存在主義與繪畫技巧多樣化

一九四六至一九四七年可算是達比埃斯在走入繪畫上，比較有成長的時期。一九四六年他已與存在主義（Existencialismo）接觸，所以作品看起來就有非常清楚的失意感覺；例如：作品〈擴大〉（Zoom）；身體和頭部朝下，雙手卻往上求救，手印的痕跡像是要把整個畫面佔掉一半一樣——即是明顯的例子。在此幅作品中，手

圖見 13 頁

自畫像 1949 年
這時的達比埃斯說,畫
畫就如一位魔術師一樣
「變花樣」,有如魔術
師一樣有翻天覆地的能
力

印是在表現一種極痛苦的心,一種想在空間中留痕跡的心,不想靠
任何支撐物來支撐它,但手印確是輕飄飄的無重量,根本無法在空
中留下手印,好像顯示他自己生存在自我生活中,無法改變任何生
活的形式,生活得無目的,飄飄然地感覺——令他覺得好像「無根
的浮萍」一樣。畫面中的臉以倒置的手法表現,眼光向下看,引起
觀者不安的感覺,甚至於想把畫倒過來看才心安,雖然這個臉佔畫
面非常重要的地位,可是沒有意義,一點溝通性也沒有,眼睛表現

的像太陽，鼻子像等邊三角形，一點邏輯性也沒有，所以這種表現即驗證了剛說過的「浮萍之心」（盲目、無意義）。再來畫面上的臉佔在畫面的面積相當大；雖然他沒有這個表現的意思（根據他本人之說），但我們還是可以感覺到畫面空空然的感覺，無法對畫面產生共鳴，缺乏生命感，這和之前所畫的一張作品〈浮式一繪畫〉（Pintura-relieve）的情況是一樣，皆有令人感受到心情空燃、無意識的空虛感——就如他此時期受到存在主義影響的心情。

這一時期，達比埃斯使用的技巧，可說是非常特別，顏料是一種叫做「西班牙白」的顏料（blanco de español），這種顏料可以使他的畫面看起來更堅固、更有亮度，一但與油畫顏料混在一起，它即會使顏料更緊密，使畫面做出痕跡的機率提高，所以也就提高了畫面的生動感。

另外，這一時期的作品除了以上所說的特色之外，不要忘了他還有另一種特徵——顏色非常少，只有土黃色、白色和棕色。但也有例外，剛提到的作品：〈擴大〉；這幅繪畫是用大量的黃與綠來處理田野背景，讓我們想起他在仿梵谷的風格。

拼貼法：具象與抽象的表現

一九四六年，他開始使用拼貼法，讓我們對他的作品有具象與抽象的雙種觀念看法。拼貼的部分，他使用不是具象的造形來處理。特色在於，加入不同的物品；例如：線條、繩索、大鐵絲、報紙等等，給它們有非常特別的詮釋。例如：〈銀紙的拼貼〉（Collage del papel de plata），這幅作品中的材料即是主角，由斷斷續續的絲線來組成作品的主結構，我們視覺的重心就會因其導引而轉向鋁薄紙身上，這種金屬的質感不同於其他畫面上的材料，分布於畫面中，沒有重心的樣子，所有的線條好像是畫面的總指揮，好像被規律的排列；我們可由畫面左上方一群有規畫的細線得證，在此同時，畫面的右下方也有一群像被規劃成星形狀的細線，種種現象讓我們感覺到材料在作品的份量是非常重要的。

這種表現讓我們覺得藝術家繪畫的風格正朝向具象的風格走。就如我現在要談的一九四七之作品：〈硬紙板的拼裝〉（Grattage sobre cartón），這幅作品中好像有兩個人物被擺在畫面的中心，不

擴大（達比埃斯自畫像）
1946年　油畫畫布
92×73cm　加框所攝

擴大（達比埃斯自畫像）1946年　油畫畫布　92×73cm　巴塞隆納達比埃斯美術館藏這幅作品我們可以感覺到，畫面充滿手印、指紋與痕跡，看起來像一個人的臉但卻是倒立，這張臉猶如太陽光一樣照耀著大地。圖中所使用的顏色比較拘僅，因為我們可以看到他只用藍色、黃色與綠色；雖然它用的顏料很厚，但也需要西班牙白來撐，才會更有立體感（右頁圖）

12

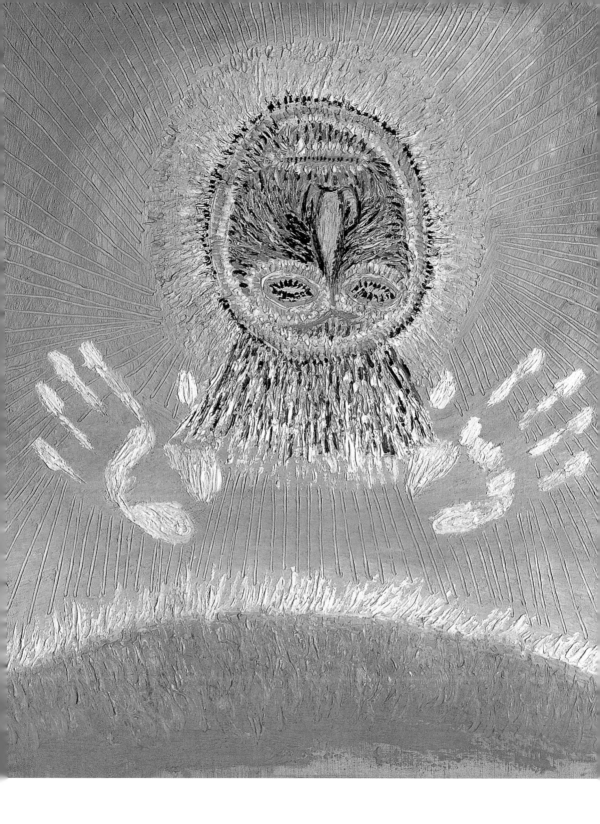

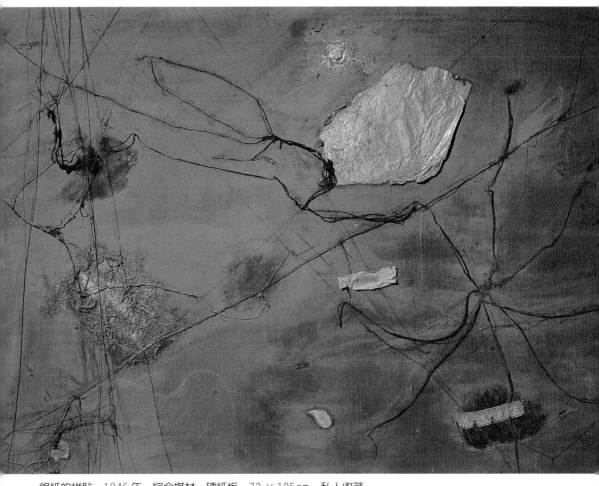

銀紙的拼貼　1946年　綜合媒材、硬紙板　73×105cm　私人收藏
此畫面最突出的莫過於銀紙，一種當時才剛新引進繪畫的材料，畫面上的細線：
一部分是以海星造形呈現，另一部分是呈現聚集樣子，讓人對此作的表現手法有
點神秘與好奇心

　　過，從畫面的觀察可見其中一位人物是因邊線的白色來突顯的，也
因如此做法，再把其左邊的黑色人物強調顯示出來。另外在畫面的
右下方又有一位黑光四射的倒置黑邊人物——一種像太陽造型的人
物，這種倒置人物的表現方法，我們在前面〈擴大〉之作也可以看
到，所以也就不再稀奇。而這幅作品裡值得一提的事；其所表現的
技巧在此又有了新的做法，也就是刮、撕技巧；在此技巧；藝評家
愛德華多・西絡特（Joan Eduardo Cirlot）談到：「達比埃斯這種

硬紙板的拼裝　1947年　硬紙板、粉彩筆、炭筆　91×73cm　私人收藏
我們可以看到此畫面以兩位人物的造形作為此作的結構：一位以白顏色的顏料畫輪廓，一位用黑顏色畫人型；
不用說兩者相比之下，當然是以白色的較為突出，同時也給畫面較有亮麗的效果

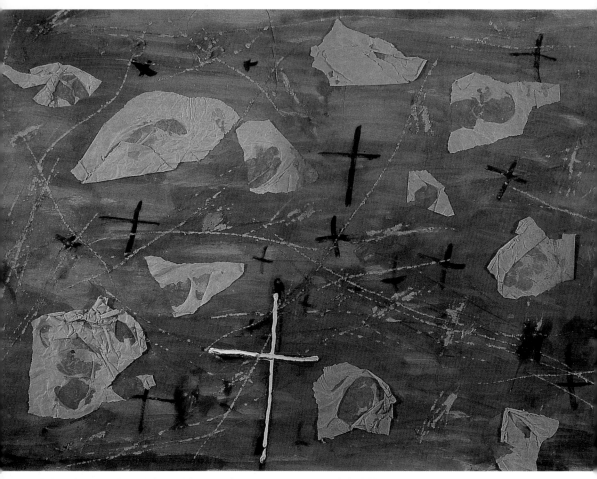

十字拼貼　1947年　油畫、硬紙板、拼貼　52.5×73.5cm　私人收藏
畫面充滿黑白十字架，猶如在暗示一些悲哀的事，但也有可能只是藝術家純粹想
要表達不安的心情而已，這種表現我們可以在往後作品常看到

刮痕的技巧，不傷害材質的刮痕，看起來像是粗魯的撕裂與磨擦效
果，在往後達比埃斯的創作中經常會出現」。

　　所以一九四七年的繪畫創作總結，它即是一種以灰色系列加
黑十字架做實驗的繪畫，令畫面有種悲情與災難的感覺，且已開始
著重表現材料之風格——拼貼畫法；其作品〈十字拼貼〉（Collage de
la Cruces）即是最佳反映——這件作品讓我們覺得處在一種壞的地
方，一種隨時會有令人驚嚇事件發生的感覺。除此之外，同年代其
他的類似作品，有一些貼上去的紙，在十字架旁更加令人有這種悲

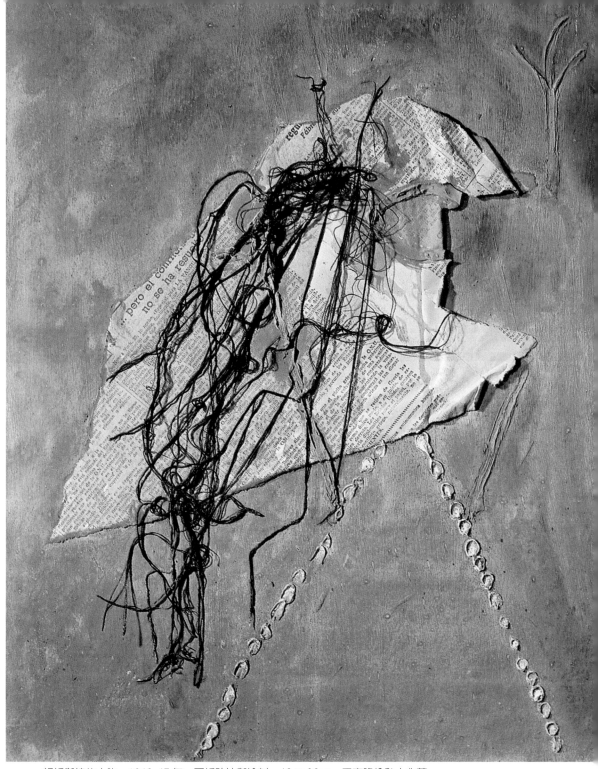

報紙與線的人物　1946-47 年　厚紙貼裱與塗料　46 × 36㎝　巴塞隆納私人收藏

劇情感產生。然而這種表現方式，可能是在表達或暗示一些已發生過的大災難。

走向前衛藝術風格

　　前面我們提到過，達比埃斯與超現實主義的藝術家有聯繫，是使他走上藝術之路的主要原因。雖然說達比埃斯在一九三四年就已經常看前衛藝術雜誌如：《在這裡在那裡》（D'aci i d'allà）。這本雜誌在當時有許多名藝術家如：阿爾普（Hans Arp）及許多超現實主義藝術家為其寫詩及插畫的雜誌，是一本在當時相當有影響力的一本藝術雜誌。

　　一九四七年達比埃斯手中剛好有一本超現實主義的展覽圖錄與一本《主義》（Ismos）之書，至此認識了布荷東·愛德華多及貝勒斯等藝術家的風格，慢慢地年輕的達比埃斯就愛上了這個流派。再加上他的好友布羅莎（Joan Brossa）經常把他介紹給一些超現實主義藝術家及詩人認識，很快地讓達比埃斯走入超現實主義前衛藝術的世界。

創辦前衛雜誌《立方七》時代

　　不用說，這個年代，當然是以一九四八年為主。
一九四八年，達比埃斯與一群畫家與雕塑家創辦一本前衛雜誌——《立方七》（Dau al Set），同時再創設以此雜誌名為主的藝術團體。此雜誌主導人（主編）塔拉特（Joan-Josep Tharrats），因其父親非常喜愛作詩，即用美國波士頓（Boston）牌子的打字機作詩，如此他也就趁機拿來書寫雜誌文章。從一九四八年九月開始到一九五一年很正常的出版數期雜誌，但到一九五二年，主編塔拉特與布羅莎意見不合，所以雜誌出版到一九五三年就停刊了。

　　我們必須注意，在加泰隆尼亞從一九四八至一九五三年這一段時期，不只有《立方七》此團體的文藝活動，在此期間也有一個藝廊叫：《第一代十月》藝廊，佔有很重要的文藝活動地位。這間藝

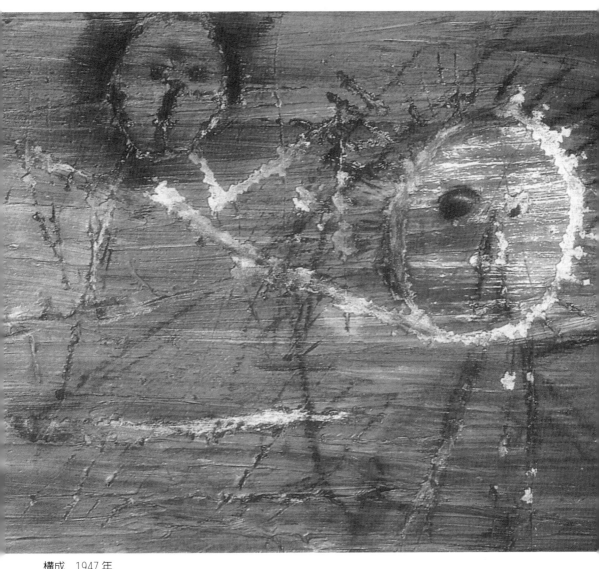

構成　1947 年
38 × 46cm
混合技巧、畫布
加泰隆尼亞MACBA 藏

廊在當時讓許多年輕的藝術家舉辦展覽；如包括當時的表現主義、
立體派、超現實主義等藝術家參加置展，想要給藝術界一個斬釘截
鐵的答案──藝術就是如此的不可思議。於是達比埃斯也在此藝廊
有一個機會展出。可是他的作品在當時不受所有經紀人的喜愛，這
些經紀人包括：里奧霸德拉（Vidal i Liobatera）、蘇克雷（Josep
M. de Sucre）、葉貝爾（Victor M. d'Ymbert）。達比埃斯在這次個
展中，有一幅作品即是〈十字拼貼〉（Collage de la Cruces）。依據

19

西力西（Cirici）的說法：一年之後，他隨意看了《第一代十月》藝廊經紀人所培養出來的藝術家之作，下了這樣的評語：「這些硬要與達比埃斯做比較的藝術家，其作品看起來實在令人傷心」。

　　為了使讀者能對達比埃斯此時創作風格的認知，我必須提起一位對他此時期畫風有重要影響的人——米羅。一九四七年達比埃斯有機會親自認識米羅，了解米羅，學習米羅，也許因為如此，達比埃斯在這一時期出現最重要的風格。也就是我們所稱的《Dau al Set》時代的風格，作品經常會出現符號、顏色強烈、多彩，具有非常明顯的米羅之風（米羅的風格即是如此）。

　　依據藝評家愛德華多・西絡特（Joan-Eduardo Cirlot）的說法：「這時期的創作作品還無法看出達比埃斯個人風格，連他的繪畫主題也都沒有什麼變化，只有一種天才般想像出來的繪畫語言及帶有一點魔術式的抽象風格而已。作品的尺寸大，顏色用棕色、土黃色、洋紅與搶眼的色彩，甚至做出強烈的對比顏色，如：火紅色的眼睛與幽靈似的白色，其繪畫技巧持續有拼裝的味道（grattage）。雖然說這時候沒有在他的畫布上做強烈的撕破感，而且表現的筆觸也有柔和的時候，但有時候甚至還是有把油畫布割開的情況。

　　至一九四九年，他的創作風格，已到達不能只以肖像為主的地步了，讓空間突顯，是他再一次替作品找到出路。我們可以在他突顯的空間中，發現到天外有藍天，一個如夢幻之境的世界，一個在什麼事都會發生的地方。也就是說：一種具有深切諷刺、透視性的陰影及像魔術神奇之景。從畫沒有邊際的人物到想像出來的動物造型，頭髮像金屬絲、星星符號、宇宙符號，甚至包括有一些作品的文字都沒有帶有任何意義——這種表現方式正好是與之前兩個前衛派系的創作相似；如：達達主義與超現實主義——這兩派詩作，也是以自創發明的文字來作詩或創作繪畫。

　　另外這一時期有一個非常引人注意的是，作品中的色彩，一種會發光的紅色，引人側目的紅色；如作品〈令人心儀的法雷法之火〉（fuego encantado de Farefa，1949）；從畫面中的表現，讓我們感覺到他擺放四方形、三角形及圓柱體的模式，是用獨斷的方式去處理，好像其內心深處有一股烈火燃燒一樣。

令人心儀的法雷法之火
1949年　油畫
92×73cm　私人收藏
不一樣幾何的造形在畫面中感覺好像被放在炎炎烈火中：一種在虛幻飄渺、不實際的世界裡，猶如繪畫本身所處在的空間一樣。魔術、神秘與奧妙是此畫面所要著重表現的地方，然我們也可以從結構來下斷論：這種做法是一種他將走入無定型主義的前兆（右頁圖）

三聯幅　1948 年　此時作品的表現都與本土有關，因戰爭的關係，達比埃斯的「加泰隆尼亞人－本土」觀念很深，所以他畫的人都與土地相關或連樹根或連土地，與自然在一起

愛‧戰爭‧奉獻　1949 年　版畫（三聯幅）　畫面中右邊可見惡犬帶有希特勒標誌，如惡狼一樣侵略弱小，上方有美國當時流行戴的高帽，象徵著「資本主義」的破壞。此畫有厭希特勒右派極權之意及資本主義

夢幻之境　1949 年　油彩畫布　92 × 73cm　私人收藏（左頁圖）

轉變時期模糊風格

一九五○年達比埃斯的畫風有些改變，因素有很多，其中之一即是認識了巴西藝術家德‧梅駱（Joào Cabral de Melo）。另外，他也獲得法國政府的獎學金，到巴黎遊學十個月。在那裡達比埃斯再次遇到卡貝拉爾，卡貝拉爾將所有有關《存在主義》的文章與資料送給他，把莫斯科改革資料給他，甚至於把匈牙利改革大事文件也送給他等，引發達比埃斯的心情低迷。這也就影響了達比埃斯後來的創作風格——一九五一年開始的創作風格皆是如此：殘酷、悲哀的特色。達比埃斯從巴黎回來，雖然技巧有所改善，但用以線條作畫的風格尚保持著。不過雖然如此，他一系列的符號取捨已有相當的改變。依照西利西的說法：「達比埃斯此時的作品皆與慘痛、殘酷的與負面社會有關。」例如：〈布魯伊爾達之痛〉（El dolor de Brunhilda，1950），畫面上的長方形及不像樣的三角形或奇怪的彎曲線形，都象徵著不太完美的心境或事件，猶如畫面中的人物，也皆有強烈的對比特徵，清楚的道出心中的吶喊，毫無疑問的這是此時期藝術家的創作風格。

一九五一至一九五四年，是達比埃斯創作處於轉換形式的狀態；依西利西的說法：「達比埃斯在此時期的風格特徵，在於畫面背景中間，用中性色調與強烈色彩融合。也就是說；一種經由直視與橫向平面的視覺感」。我們可由一九五四年達比埃斯請西利西為其個展寫小文評得到結論——當時此展達比埃斯取名為「達比埃斯或轉型展」（Tápies o Transverberación），西利西就以此大作文章，將藝術家的風格定為此風格。這是一個非常令人模糊的風格，一種畫面經常出現一部分很亮的顏色，同時另一部卻完全黑暗無光，一種幾何平面突然與彎曲造形相對或相融的表現出現，一種奇怪又令人摸不著邊際的畫風。

創造非定形主義繪畫

所以在史學上存有這一段時期：達比埃斯轉變到非定形主義時

原生　1949 年　版畫　圖中有隻美國老鷹的造形及高帽，其下有著現代都市發達的景象，但下方確有著被殘害的人，意義象徵著高文明之下的破壞人類原生自然

詩畫集　1949 年　黑色線條畫　25 × 17.1cm

期的創作。也就是說；一九五二至一九五三年，因爲這個時候，達
比埃斯開始給材料賦予一種非常重要的使命。依據西洛特之說，這
一時期的風格爲：動感的線條與質感的表達，一種把具象的元素改
爲抽象的表現。另外我們也注意到，達比埃斯在這一時期的繪畫技
巧也在進步，幾乎讓技巧成爲藝術家的代言人。

表現方式猶如觀念呈現

　　由於繪畫技巧的進步，達比埃斯一九五二年的作品：〈在紅色
上的刮痕〉(1952) 我們可以觀察到有一些非常細緻的細線結構，平
行式的把畫面整個面積框起來。例如左下角的線條部分，這些細線
條圍成一個圈圈式，把有指印的痕跡也圍起來。中間部分好像一隻
馬的頭形，右邊部分可能是瓦頂的結構造型，表現出一副很有具體
觀念的心情之作。

　　所以在說達比埃斯非定形主義作品之前，不能不提到非定形主
義的形成與其環境。此派也終究逃不過衍生出一些小分枝。

泰莉莎　1950 年
鋼筆、畫紙
32 × 22cm　私人收藏
（右頁圖）

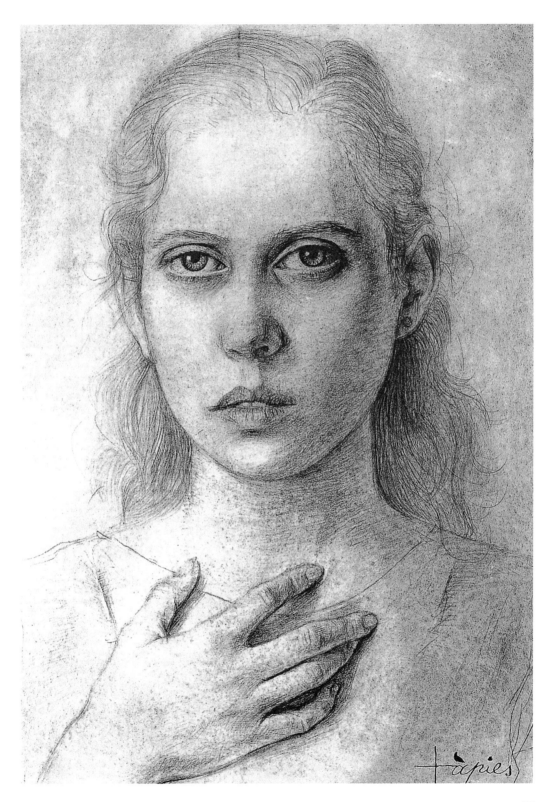

非定形主義與達比埃斯

　　非定形主義，是在一九四五年於巴黎出現。其名稱來自於米傑・達比野（Michel Tapiè）——非定形藝術給予材料有一種非常重要的地位，藝術家以分析材質做為藝術創作的宗旨。破壞這個名稱在非定形主義裡是經常有的事；也就是說在畫面上經常有強烈的刮畫、割畫與打洞，畫面上所存留的藝術語言，即是藝術家的表達之語。

　　這種借由破壞的方式，來表現藝術已不是第一次了。我們記得在一九一六年第一次世界大戰的時候，蘇黎世產生的達達主義——以反對藝術而藝術的藝術就是全面的破壞之行為了。所以非定形主義的「破壞」算是有源頭，不過比較具有藝術感罷了。在這方面，雖然兩派有共通的藝術特徵，例如：在作品上重覆使用岩石元素、生鏽的鐵釘、破碎的木材、零碎的布料等等。但兩派的基本創作理念有所不一。如創作的企圖心、創作的宗旨完全不一樣，達達創作的宗旨以挑釁觀賞者，非定形主義卻是讓作品具有自主性。

　　非定形主義的基本創作手法——刮、割表現，是此派基本的表現方式。有不同於抽象主義的表現法；因為它的特徵在於採用綜合性的日常生活用品，做為創作的訴求元素。不過這些日常生活的材料，卻不是被觀賞者所熟悉的。繪畫中使用我們生活周遭的物體，而且把我們內心深處也一起呈現出來，以一種藝術家自我對話的表達形式，來表現自我想表達的情境或繪畫情境。我們有時候因為如此，所以才無法完全瞭解非定形主義作品。但我們可以將非定形主義的藝術條規，用大範圍的藝術條規來看，那麼我們就可以大概抓住幾個重點式的方法來評鑑。除了藝術家的內心，我們不了解之外，其餘應該可以判斷出來這一派藝術家的創作品質。

　　不過在這裡必須強調一件事；雖然有時候我們用藝術家生平來判斷其創作品，可能會相差滿多「尺寸」的解法（誤差很多）。不過有時候藝術家的內心深處，我們只憑直覺也能理解的。所以兩個相加起來誤差的情況會比較少。總而言之，所有展現的元素，皆是借由非具象的藝術語言來詮釋，達比埃斯的作品即是如此的表現

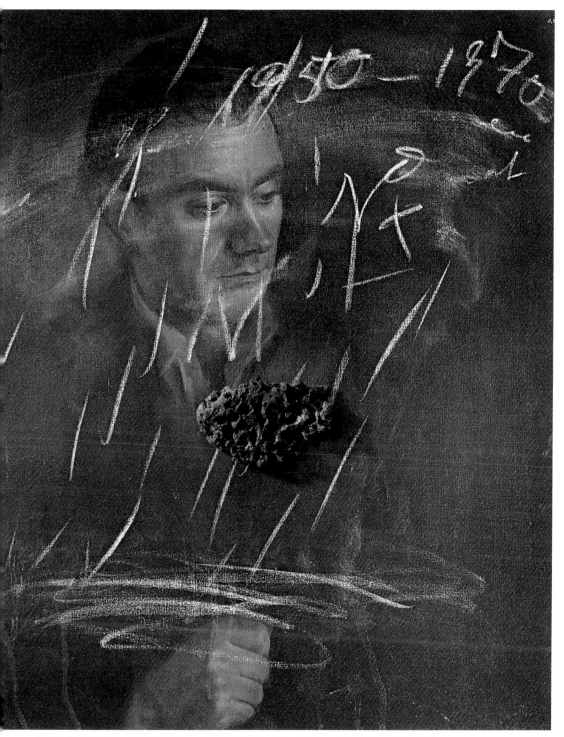

喬安・布羅莎肖像　1950-70 年　油彩貼裱畫布　65×54cm　巴塞隆納布羅莎收藏

滋養　1950年　水彩、畫紙　45×65cm　巴塞隆納奧比歐斯收藏

法。

繪畫風格四個演變時期

　　故此，我將非定形主義集中在巴塞隆納來談，一個「蘊釀」大師的城市，毫無疑問的，這個城市是西班牙發展非定形主義主要的城市中心，其代表者當然以達比埃斯爲主。

　　在繪畫史上，非定形主義分成四種派別；第一：材料繪畫派，第二：動作符號繪畫派，第三：筆觸式的繪畫派，第四：空間式的繪畫派。達比埃斯是屬於在材料繪畫派，這一群藝術家中的一位先驅者。

沃坦的手製品　1950年　油彩、畫布　89×116cm　巴塞隆納私人收藏

　　我們不用看往後達比埃斯的發展即可瞭解，他在此之前，即有一些以材料爲主的作品，例如：〈擴大〉這幅作品引人注意的，即是他大量使用（顏料）材料：成團、成塊的油畫顏料，加入西班牙白的油畫顏料，讓我們感覺到畫面上的油畫顏料很有「份量」（材料）。所以由此我們也可以預料得到他走上「材料之路」是極爲自然。又如一九四七年創作的〈十字拼貼〉之作，就是如此加入更多材料。

　　如此來說，達比埃斯對材料的喜愛，就應該從四○年代中開始說起才對。到一九五三年正式加入非定形主義之派，成爲其使用材

紙幣的貼裱　1951年　綜合媒材、紙　26×31.5cm　巴塞隆納私人收藏

料創作之最高頂點。大約至一九六〇年才結束非定形主義材料派的
正式風格。這是一段非常長的演變時期，但我們可以將它分爲幾個
不同時期來解說。雖然它們之間就如一條線穿插著，但其目標只爲
了想要找出繪畫的前衛技法，以研究材料爲主，讓繪畫更具有生命
感。所以說作品的質感想要抓得住，那麼在表現材料的方式，就必
須要眞切，例如撕裂、刮、印刷；毫無疑問地，這就是所有非定形
主義派表現的主角。

　　不過我們也不要忘了達比埃斯在此時，也給顏色一個非常重要

非定形　1952年
油彩、畫布
80.5×64.5cm
馬約卡塞維勒收藏
（右頁圖）

的詮釋；藝術家借由中性色調與材料混合之後，會產生一種非常不一樣的美感，做爲他表現畫面的情境，例如：被稱爲缺陷白或髒白、淺咖啡及灰色。

於此我將以陸德斯‧西駱特（Lourdes Cirlot）把達比埃斯的非定形主義，分析爲四個階段來分析：第一時期：一九五三至一九五七年，第二時期：一九五八至一九五九年，第三時期：一九六○至一九六三年，第四時期爲：一九六四至一九六九年。

（一） 一九五三至一九五七年代

在這一時期的創作基本法則，達比埃斯有一系列相似且共同的刮、割技巧，可以大致規劃成如下：

1.油畫布猶如支撐物。

2.油畫材料的使用以調合爲主。

3.用色並不是很廣，幾乎完全限於暗系列或中間系列爲主，甚至一九五六年以灰色調爲主。

4.結構經常以兩種不一樣的表現方式顯示；在同一個畫面中出現平面背景（單一顏色）；另一方卻出現材料自我表現「如是說」。

5.展示出不規則幾何圖形，如四方形、長方形與三角形。

6.藝術家特別愛好在畫面中某一個地方強調特色；如畫面中心或畫面某個側角。

然而嚴格說起來，達比埃斯在一九五三年有兩種作畫風格經常不一樣；一方面是前面說過的，由西利西稱爲「轉型期」（Transverberación）的畫風，另一方面則是被稱爲「抽象—幾何」的風格。但此時的作品，尚沒有太重視材料的表現，例如：〈Meditación epicúrea〉（1953）：畫面上出現一個很大的倒置 T 字，或可以說是一個不規則的十字造形；也可以說它是達比埃斯的代號。但不管如何，它都把您我的視線抓住——借由似點描派的技巧，把它強調顯示出來，使我們看不出材料在此有何等重要。

再來，我們要看的是一種達比埃斯沒到一九五四年就夭折的創作藝術風格——空間結構論的創作法——在這一風格裡有一張非常特殊的作品：〈有紅斑點的白色〉。在此作我們可以看到兩個區域有非常清楚的對比：一個平面背景，一個中間完全是材料的作品。

有紅斑點的白色
1954 年
綜合媒材、畫布
116 × 89cm
巴塞隆納瑪利亞‧露意莎收藏
這幅作品一看就知道是被分爲兩部分，一部分是屬於材料部份；也就是指白顏色的地方；另一部分是指完全平面的部分，相互對映，有陰陽、凹凸之感。而在畫面中外加一些紅色的污點，使畫面看起來更有生命與活力（右頁圖）

背景的顏色以黃─土黃色爲主，另一部分中間確以有刮痕印的全白顏料顯示。在中間的全白中畫有紋路，造形像不規則圓圈，其中還有一個小小的紅色點，如此在下方一點也畫有一個紅十字。這種表現法，讓我們感覺到作品被平面背景的材料所控制，甚至被那一點小紅點及一些小點給分心（無論是以色彩學來說，或是以視覺學而論皆是如此）。所以依照西駱特的說法：這種點或污點的表現方法猶如康丁斯基的點，被認爲是畫面的焦點或所有結構的由來。

於此我們說到達比埃斯一九五五至一九五七年的創作路程；這一時期的創作，以少顏色爲主，且盡量使用中間色系列。雖然有一些情況下藝術家必須使用淺咖啡及棕色，但大部分還是採用灰色系列創作爲主。而純白色在此時期是決不可能出現。相反的，黑色卻是經常用來做強調術語。

所以總而言之，這種缺乏顏色佈局的作品，確實增加了材料的重要性和可看性。因爲此時有兩種技巧經常被用到：刮紋路（溝畫）及剝落法；這兩種技巧，使得作品上的材料顯得更重要。

我們可以用此時期的兩幅代表作，來做解說：

1.〈大灰色系列畫，三號〉（1955）：這件作品，我們可以很清楚的看見畫面上兩大對比的地方；一是材料之地──用刮割法來處理，另一部分是平滑的地方──通常它是做畫面的背景，這次卻在畫面的兩側方。而畫面的下方，我們看到他如何用刮畫的方式來強調凹凸的差別。這種用刮畫技巧表現的地方，猶如一個英文字母M，在其右下旁有一個寫上去的十字記號──這個十字形標誌藝術家把它看得比任何文字還重要，所以引用純白來突顯，引起視覺的注意。但我們不得不再次強調，這時期的達比埃斯所用的用色方式，就如前面說過的──少用顏色，尤其白色不用。這裡可以很清楚的看到白色佔不到畫面的千分之一，由此可見，證明此時期的藝術創作的簡化色彩趨向。

實際上，這一時期達比埃斯所有的創作是採用多方面素材，如顏色取捨非常單一，很難勾勒或描述藝術家這時期的創作路線。不過我們可以確定的是，藝術家此時期的創作不是一條直線的創作，而是隨時會改變的創作路線。

大灰色系列畫，三號
1955 年
綜合媒材、畫布
194.5 × 169.5cm
杜塞道夫北萊因
美術館藏

細看此畫，我們再次看到達比埃斯引用無定型主義的繪畫規則作畫：一是材料部份──用刮割處理；另一個是平面部分──經常用在背景上。您可以從畫面中感覺到有一個被刮割出來的大「M」字母，與用油畫顏料寫出來的十字是畫面的重心，讓我們直覺一看，就知道她們是主角，這也就是無定型主義的繪畫特色──讓材料當主角（右頁圖）

圖見 39 頁

2.〈白色橢圓形〉（1957）：這是一幅有兩個明顯區域區分的畫風；一個平滑的背景，一個正中心的材料區域——橢圓蛋形的地方。運用技巧把它們的區域分出。以視覺的效果來說它們幾乎是一樣的，一樣是近粉紅白的色調，但這幅作品卻不是我們前面一直說的完全平滑背景，而是有一點點塊狀的油畫顏料。所以只要看中心的橢圓雞蛋造形的部分，您就可以瞭解達比埃斯利用大量的裂痕技巧，使我們的觀賞視線不能持續，引起我們注意這一塊大面積的橢圓形，欣賞它本身的變化。假如有人說，這個橢圓大面積像雞蛋，象徵著人之初（生命的本原），在這可能會因橢圓上的裂縫而排除這個論點，然而藝術家在此想要借由橢圓形中的裂縫技巧，來詮釋生命的脆弱、微小及我們生活上的點點滴滴。

（二）一九五八至一九五九年代

第二次非定形主義的創作時期，應該是一九五八至一九五九年之間的作品；其特殊的作畫特徵在於以下幾點：

1.繪畫的支撐物，以畫布或硬紙板為主。但我們可能看到他把繩子粘在畫面上的表現方式，也有可能會看到上色過的繩子。

2.混合質感——使用繪畫技巧或材料製造產生而來的。

3.顏色開始增加，有前期所用的中間色調，再加上玫瑰色、土黃色、紅色甚至有些時候，也會出現藍色。

4.出現兩個非常明顯的對比材料（厚度）區域；一個凹，一個凸。

5.以非常清楚的對稱方式，來區分兩個結構或佈局。

6.企圖把重心擺在畫面中心。

7.在對比方面；盡量使單純的結構與其他複雜的元素相比對。

在此時期也有兩件作品值得一提；其中之一即是我們現在要說的：〈灰色門〉（1958）；這幅作品的畫面，有兩個特別區分的區域；一個是凹進去的門部分，另一部分是更凹進去的兩側旁區域部分。在這裡材料的表現，中間門是比兩側旁的區域更一致，讓人感覺其平滑質感比兩側旁的區域更平滑。另外的門，兩旁有四個再凹進去的地方：四方形造形；門的兩側各有兩個四方形；其作用也只不過是，再使我們有再更下壓的感覺而已（壓迫感）——這麼做，

突出的灰色與黑色，第1號　1955年　綜合媒材、畫布　146×97cm加州、洛杉磯當代美術館藏

圖見40頁

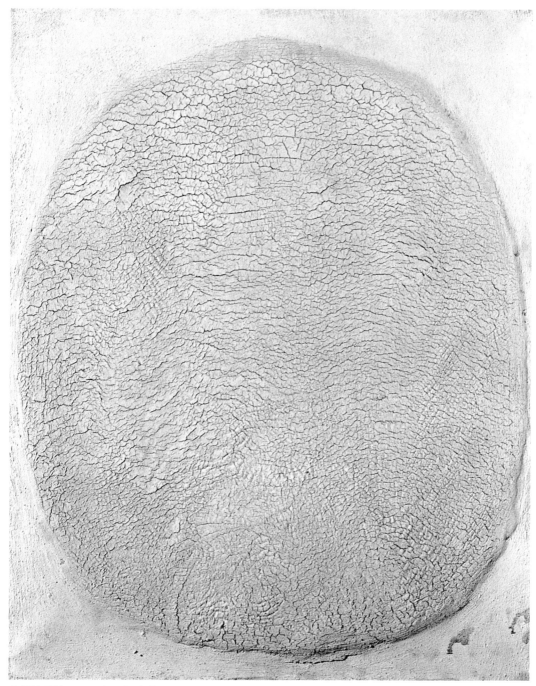

白色橢圓形　1957年　綜合媒材、畫布　92×73cm　克雷費多維海姆美術館藏

此作重心一看就知道是「畫面中大白色的橢圓形」；畫面處理的方式還是一樣與之前所說的「無定型主義繪畫特色是一致」：一是「材料」（大橢圓形用非常多的白色顏料組合成），二是「平面」（這裡還是用來做背景，而且只有一點點紅污點在上面），讓您一看就可分辨出主角在哪

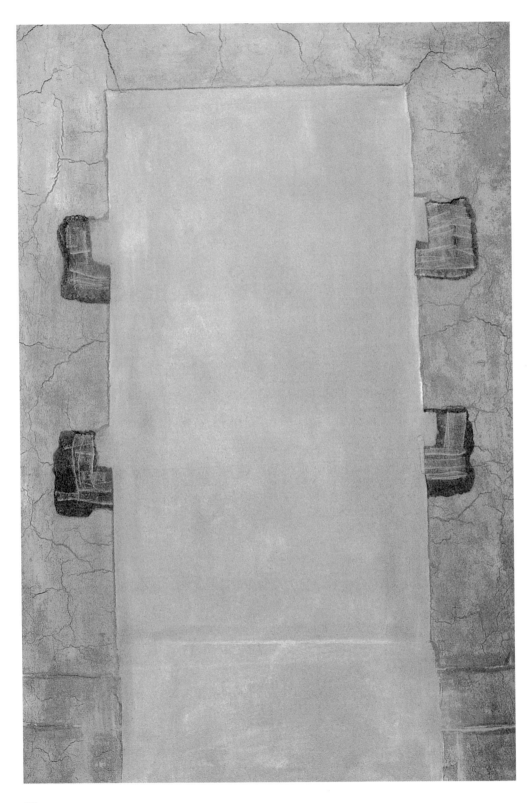

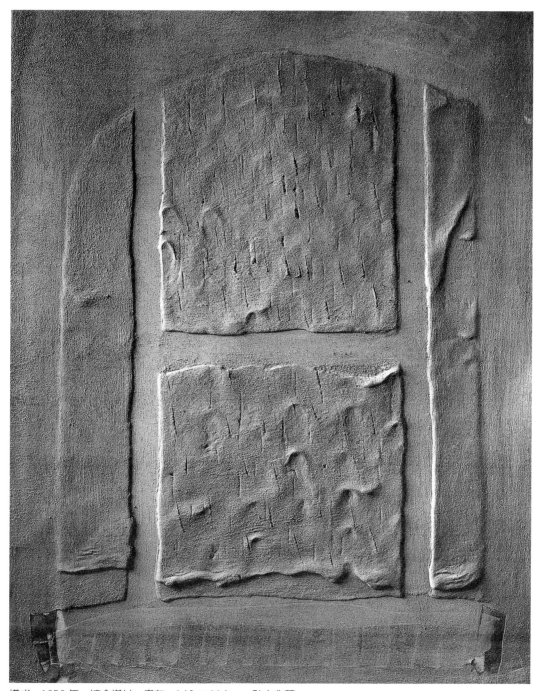

構成　1953 年　綜合媒材、畫布　146 × 114cm　私人收藏

灰色門　1958 年　綜合媒材、畫布　196 × 129cm　羅馬現代國家館藏
圖中我們可以看到一個非常大且凹下去的大門，賦予在一間很破舊的牆面裡，外加四個凹進去的四方型，讓整個畫面看起來壓迫感很重（左頁圖）

事實上也令人感覺到有一種壓得喘不過氣來和缺乏自由感的感覺，這時材料的運用對觀賞者就起了作用。然而此件作品的顏色——陳舊古老的灰色調，是因為達比埃斯加入一點綠色，這樣才能讓作品看起來像一座被遺棄的建築物之門，來強調他想表達的意境。

另一件作品——也是以門為創作主題——〈棕色門〉（1959）；此作看起來非常複雜；還是區分兩個區域，一個以九個四方形造型做為一區，另一個以一個大的且被四條橫線刮分的四方形為主，其間一條垂直線穿越兩區與畫面上的橫線對抗，平衡我們的視覺感。而門本身也再一次的因四周凸出的部分，更顯得其框框造形，其作用也只不過是要加深框框的長方造形罷了。

（三）一九六○至一九六三年代

第三時期的創作共同特徵如下：

1.繪畫的支撐物是木板、油畫布與硬紙板。

2.繪畫技術皆是混合式，引進不同的材料做拼貼，上過膠的畫布或紙通，常已經塗過顏色了。

3.畫面上一定會出現一個主軸線，將結構佈局以對稱的方式表現。

4.色調的採取還是依襲舊法，持續加入新顏色的可能，但還是以中色系列為主；如白黑及咖啡色系列為主。

5.包括十字形、記號或 T 字型，有時候以倒置的形態來表現。

6.出現三角形——前面沒有出現過的幾何圖形——用來連接繩子或切入材料。

7.在一九六二年，選擇做一些不對稱的作品。

8.採用縈繞在我們生活周遭顯而易見的日常生活品創作；例如：被解體的硬紙板盒子、破襪子、破鞋子，皆是此時期作品的主角。

9.再實驗材料；想要創新的材料，如把畫布上膠就會比較厚重，把一些紙黏起來就會比較厚實——好創作。

我們就以一九六○年創作的〈棕色的雙人床〉之作來解說吧！這件作品我們可以看到的是大形畫布做出來的床，佔畫面大部分的構圖，顏色完全是暗系列——很明顯的咖啡色系為主。然而令人側

棕色門　1959 年
綜合媒材、畫布
195 × 140cm
華盛頓大學附屬畫廊，Missouri 聖路易斯藏
這件作品的結構也是分為兩部分：一部分為畫面的上半方——有九個方格子，另一部分在畫面的下半部——有一個大的四方形；中間由一條垂直的線瓜分成左右兩半，如此做，藝術家有意讓我看到他只是想表現「直線與橫線」、「十字」的觀念
（右頁圖）

圖見 44 頁

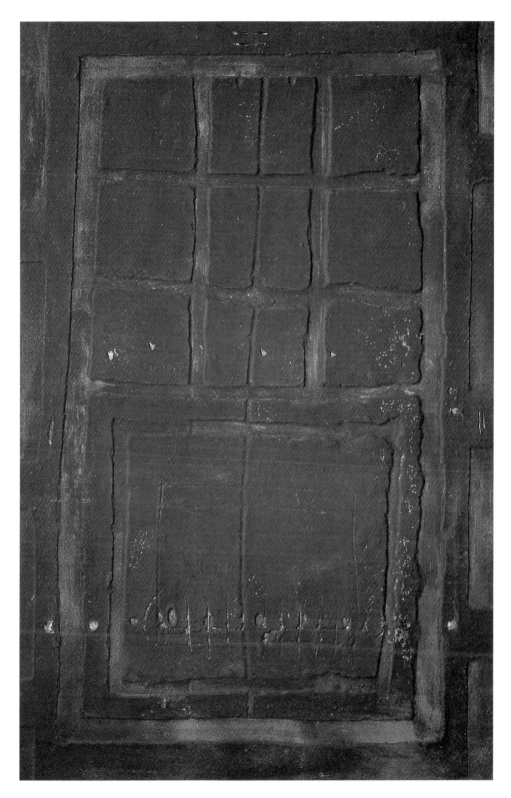

44

結構 1953年 油畫 146×114cm 私人收藏
在達比埃斯無定型主義時期，材料毫無疑問的是他所要表現的主角，在這裡藝術家特別使用動
作派的畫法，沒有一定的造形，認定他是一種前衛藝術的美學象徵。達比埃斯雖然自認為沒有
模仿寫實，但淺意識裡卻是存在，所以能創造出一種新的繪畫美學

棕色的雙人床 1960年 綜合媒材、畫布 195×130cm 巴塞隆納達比埃斯美術館藏
圖中我們可以看到一張大型的床，幾乎佔據了整個畫面構圖，而且幾乎是完全黑暗，然不只如
此，這幅畫最讓我們側目的是，他引用日常用品作為繪畫的元素，令我們感受到其觀念主義的
徵兆——日常用品為畫面中的主角（左頁圖）

目的是，那做出來的「床」觀念——這種床的表現方式是他後來走向觀念藝術的前兆——後來的達比埃斯有段時間就不用畫的形式做畫，相對地是以實體做爲創作的訴求；也就是說往後日常生活物品即是作品的主角。

有一件作品在此時期非常有意義的提出：〈上過膠的畫布〉（1961）；這件作品重點在其表面上的平面——這也是我們第一次看到達比埃斯第一次使用摺疊式的畫布——整個畫面好像是被一個倒置的大三角形主導著，讓我們尚把視覺停在有界限的畫面上，其實這幅作品的創作法在此之前都沒有使用過——把眞實的日常用品，如被單、床單或布用於畫面上。之前也都沒有將這些被單或床單這麼摺疊過。這也證明達比埃斯的創作又再進一步。

一九六二年達比埃斯創作了一些比較有趣的作品如：〈繪畫－畫框〉及〈在畫框之上的繪畫〉；這兩件作品表達的方式，完全與之前的創作品不一樣，連其結構與佈局的詮釋，也與以前完全不一樣。依據藝評學家陸德斯‧西駱特（Lourdes Cirlot）的說法：這種想要把繪畫意境延續到更遠的地步，在美史上已有始者——如：凡艾克及維拉斯蓋茲的作品——他們兩個在其繪畫的畫面中使用鏡子，讓它的意境超越畫框界——這裡我們是用畫框與鏡子詮釋的意義相似；畫框尤如一個自我觀賞的器官（鏡子），被放在一個十字木材上，或是以另一個英文字 T 來詮釋；T 代表達比埃斯本人（Tápies），猶如一個宇宙的反涉（鏡子），我們可以注意到的事，他特別使用十字記號，以十字本身加一個箭頭暗示了四個方向，讓觀賞者的視覺達到更遠的界境（想像力）。

在這段長長的創作時間，達比埃斯也加進了新的創作元素——把我們生活周遭的日常用品引進畫面——如瓷器或繩索之類的材料。運用繩索在前一時期的創作就有，但此時的表現方式不一樣，它並不是被粘在畫面上的，而是被縫在畫布上。它們有可能已先上過色之後或打結之後才被安上去，來強調作品或凸顯作品的部分。再來如瓷器之類的材料，它確是被粘上去的。我們可由〈拼貼的噴水池〉（1962）作品來看，藝術家想借由混凝土及綜合素材將瓷器黏貼在畫面上。與繩索不一樣的地方，繩索是經過多次的打造之後才

圖見 79 頁

倒寫的 T　1979 年
133.5 × 102.4cm
綜合技巧畫在紙箱上
達比埃斯基金會藏

46

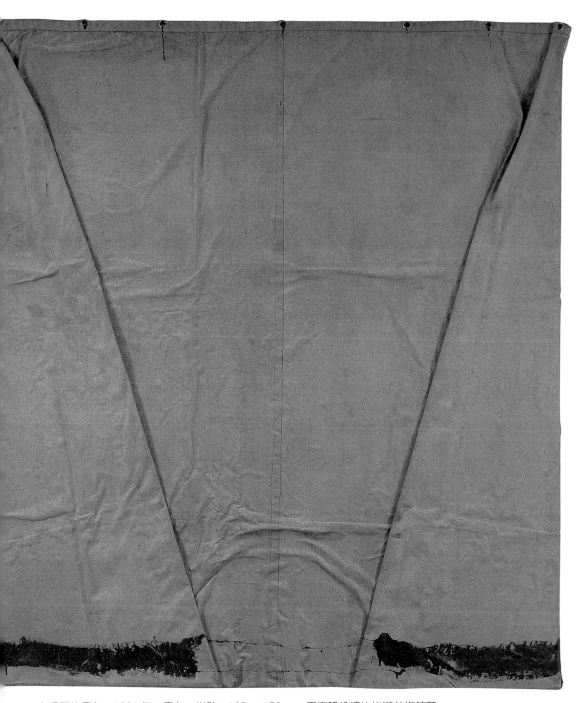

上過膠的畫布　1961年　畫布、拼貼　195×170cm　巴塞隆納達比埃斯美術館藏
這件作品看起來像是新的繪畫元素一樣，如同一件不一樣的繪畫技巧或表現方式。藝術家用一件畫布摺成三角造形，以其真實的凹凸陰影來處理材料的實質感──畫布並不是平滑的平面，而是有皺褶感，這讓我們知道「這種上過膠的布」是會有皺褶性──把材料的本質性表現出來──這裡藝術家再一次的以材料作為主要發表對象

有紅十字的畫　1954年　綜合媒材、畫布　195×130.5cm　帕哈曼收藏

介於中間的享樂主義者　1953年　油畫　92×73cm　私人收藏
畫面中出現一個大型的倒 T 字；或者您也可以說是十字；整個畫面講起來可以讓我們想到
點描派的畫風（左頁圖）

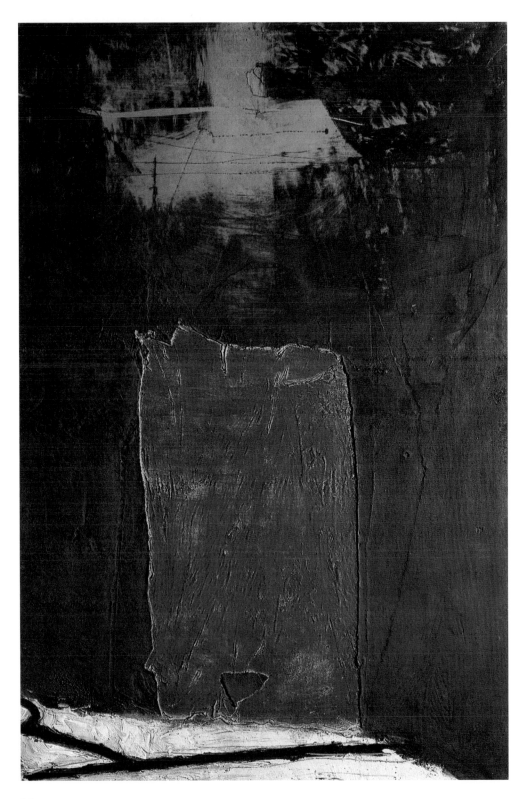

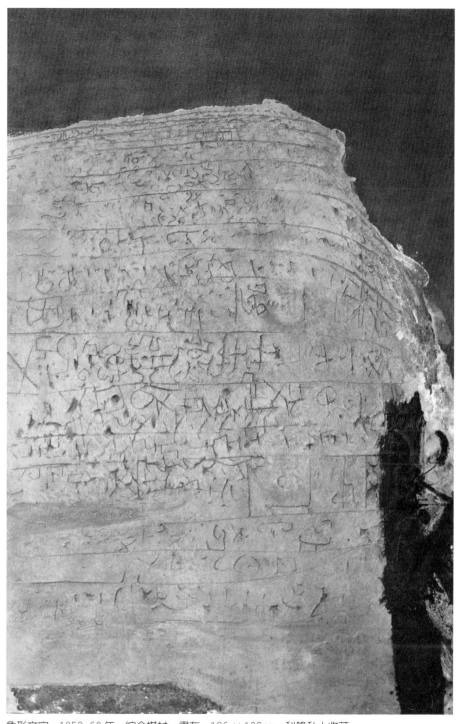

象形文字　1958-60 年　綜合媒材、畫布　196 × 132cm　科隆私人收藏

作品 XXVIII　1955 年　綜合媒材、畫布　195 × 130cm　巴黎私人收藏（左頁圖）

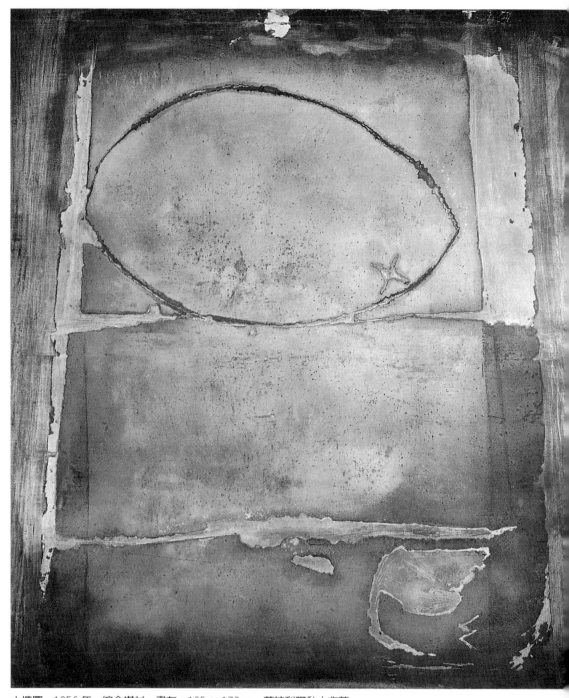

大橢圓　1956 年　綜合媒材、畫布　195 × 170cm　蒙特利爾私人收藏

紅色風景－人物　1956 年　綜合媒材、畫布　162 × 130cm　慕尼黑私人收藏（右頁圖）

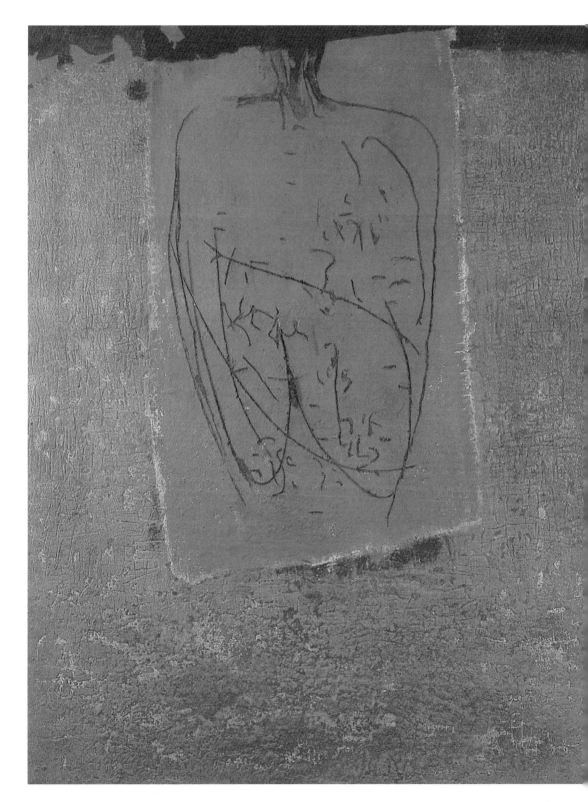

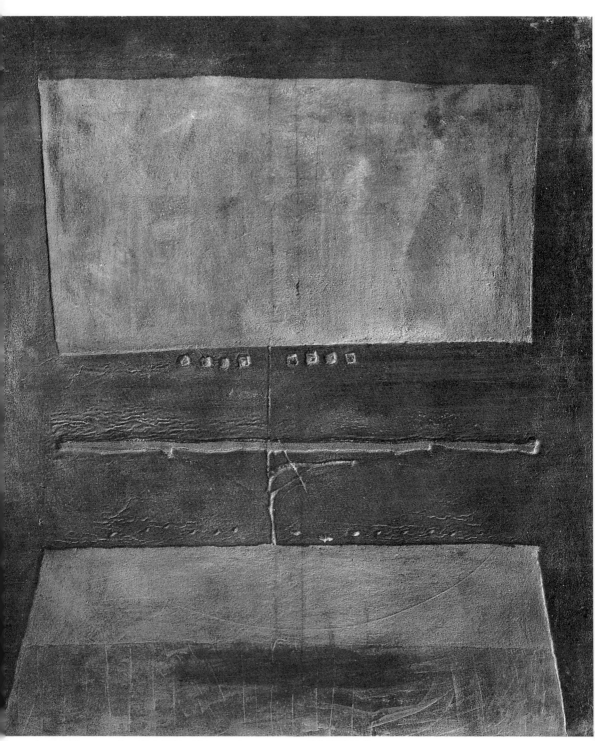

灰色結構　1958年　綜合媒材、畫布　195×70cm　匹茲堡藝術館藏

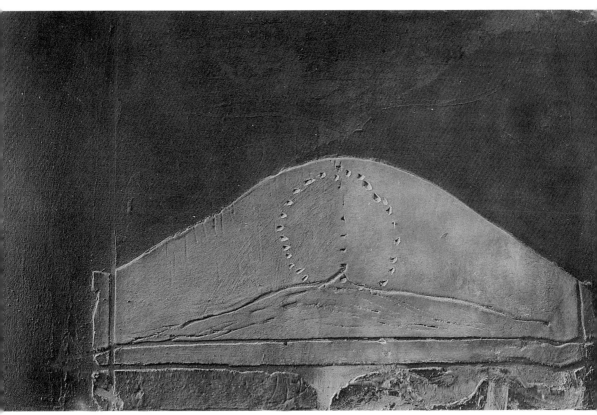

棕色油畫 1957年 綜合媒材、畫布 97×162cm 德國漢堡美術館藏

縫上，這裡的瓷器除了少許的弄髒有些污點之外，可說是完美無缺。此作造形並不是新鮮的，如果我們還記得達比埃斯一九五七年之作：〈橢圓白〉即可得到證明。但這裡有一個很重要的觀念必須提出；也就是用這兩幅作品相對較；〈泉源之拼貼〉的瓷器邊緣完整無缺，無破裂；反之，〈白色橢圓形〉之作的容器，邊邊確有一點點小的變化，增加作品的可看性及生命性、活動性。如此使得一九六二年之後拼貼之作越來越少。

圖見39頁

　　接下來我們在舉〈在四方的灰色〉作品來分析——此作分為四部分，每一部分以不同的方式表現。頭一次看的時候，您會覺得畫布好像被用力的切割過，分成四個區域，右邊的兩塊區域好像比左邊的兩塊區域少了許多破壞，我們只看到一點黑點及少許的刮痕，而左邊確一副傷痕累累的樣子，除此之外左下方有一個大黑色十

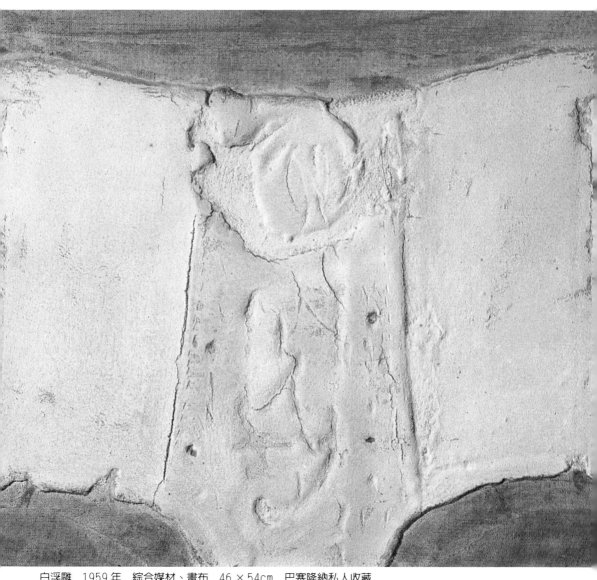

白浮雕　1959 年　綜合媒材、畫布　46×54cm　巴塞隆納私人收藏

畫布上的灰色片斷　1958 年　綜合媒材、畫布　130×97cm　慕尼黑凡得羅畫廊藏（左頁圖）

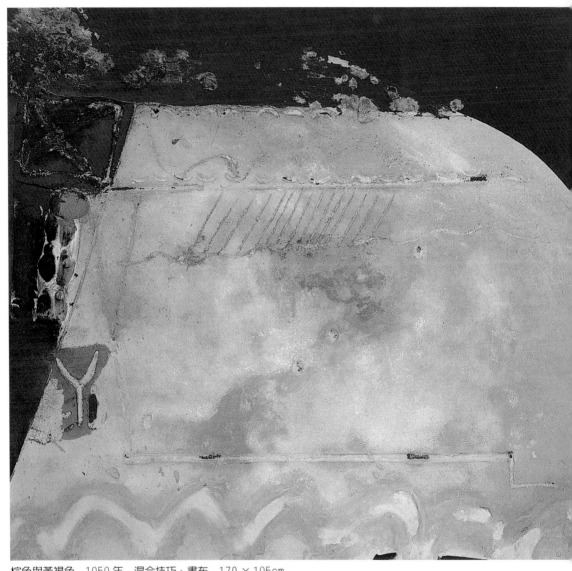

棕色與黃褐色　1959 年　混合技巧、畫布　170 × 195cm

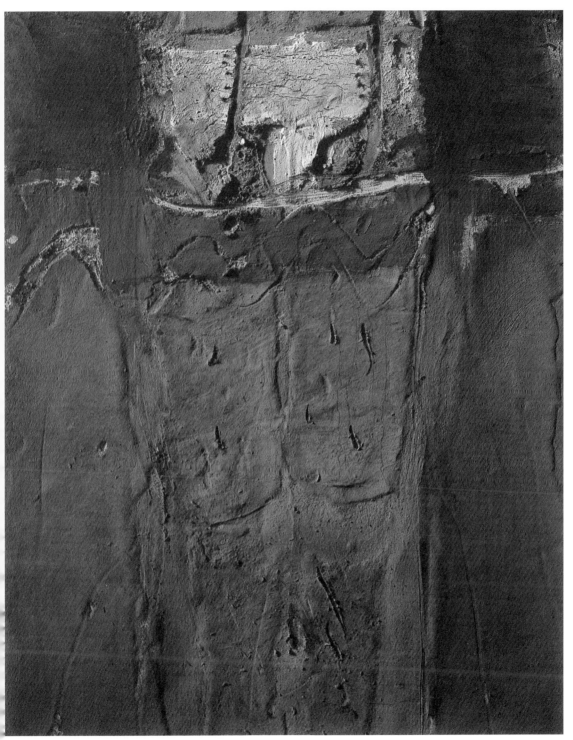

磔刑人物的形態　1959年　綜合媒材、畫布　92.5×73cm　維登，弗利德里比收藏

有弧的白一色　1960 年　綜合媒材、畫布　146 × 114cm　巴塞隆納私人收藏
無題　1959 年　石版畫　90 × 63cm（右頁圖）

西班牙人　1986年　版畫　42.3×68.3cm

字，不用說看起來像被火燒過的樣子，讓我們不得不注意到藝術家
想要突顯畫面裝訂的感覺；無論是借由十字框的十字象徵，或借由
四個洞來做一個四方形，或借由把畫面分成四部分，都在在對觀賞
者暗示其作畫的用意。但這種做法也暗示著四個元素：空氣、火、
水、土。這件作品，達比埃斯可以設定為以下四種欣賞的方式：
一、右上方的四方格；代表空氣，沒有很多的刮割部分，少材質，
只有一堆油畫顏料而已。二、右下方，代表火，有一大堆像礦物質
稀糊狀的混合物。三、左上方，代表水，用混合煤材做出一個像黑
色Ｚ字的圖案，最後，左下角，代表土；以大量的搓洞、刮溝與畫
上去的十字，來表現出土壤的多樣化。

（四）一九六四至一九六九年代

　　這是達比埃斯非定形主義材料派第四時期的創作，也是非定形
主義最後時期的的創作——一九六四到一九六九年——一個非常有
創作性的轉變時期。

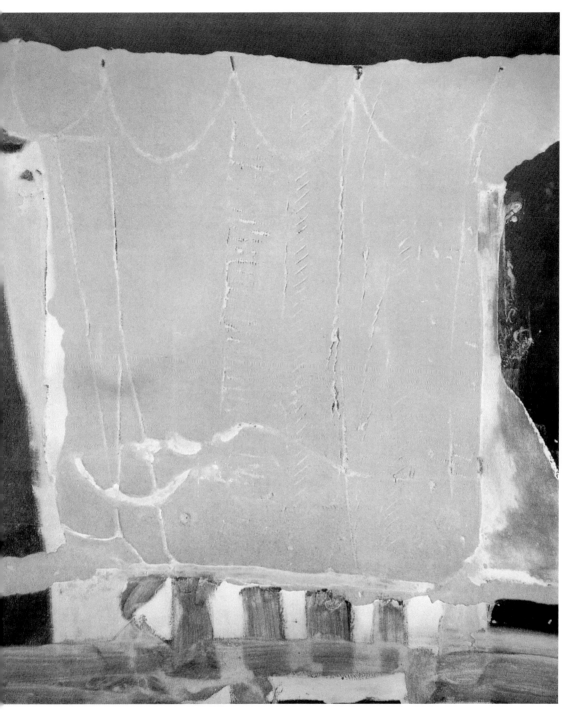

土黃色材料　1959 年　綜合媒材、畫布　195 × 170cm　芝加哥私人收藏

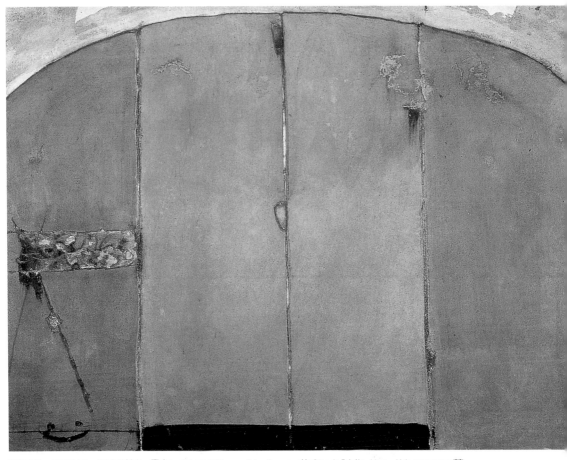

雙扇門　1960年　綜合媒材、畫布　97×130cm　Eindhoven的Stedelijk Van Abbemuseum藏

　　此時期的作品有以下幾點可以遵循：

　　1.所有的繪畫支撐物共處，如油畫布、硬紙板、紙張、木材、金屬、鋼板等等。

　　2.顏色已大幅度的增加；我們可以看到如；土黃色、黃色、紅色、橘色系列等等，一些中間色系列的顏色，如：灰色是繼續用來強調主體的材料。

　　3.用許多已嘗試過的手法來創作，例如：上過膠的紙、支撐物上的布、油畫布上的石灰、綜合材料的混合與拼貼等，包括多樣化的材質來創作。

　　4.有些作品很明顯地有對稱的效果，與一些完全沒有對稱的作

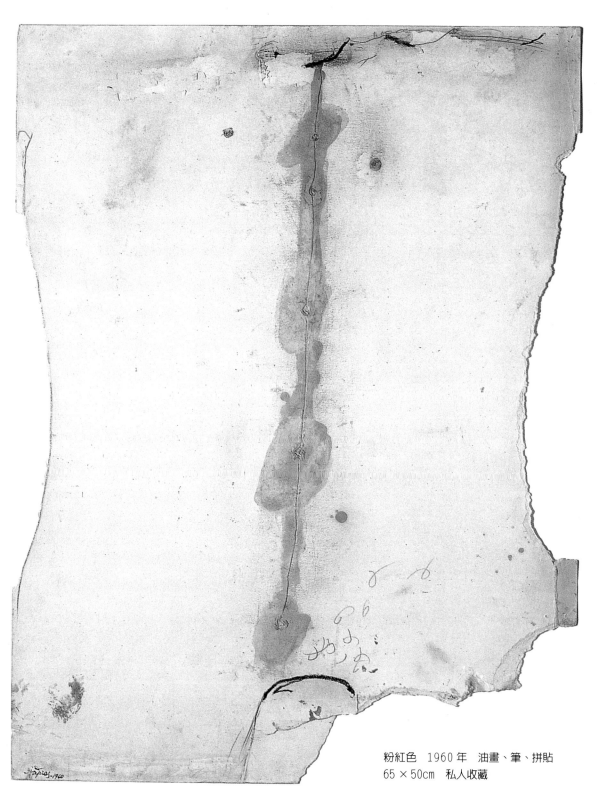

粉紅色　1960年　油畫、筆、拼貼
65×50cm　私人收藏

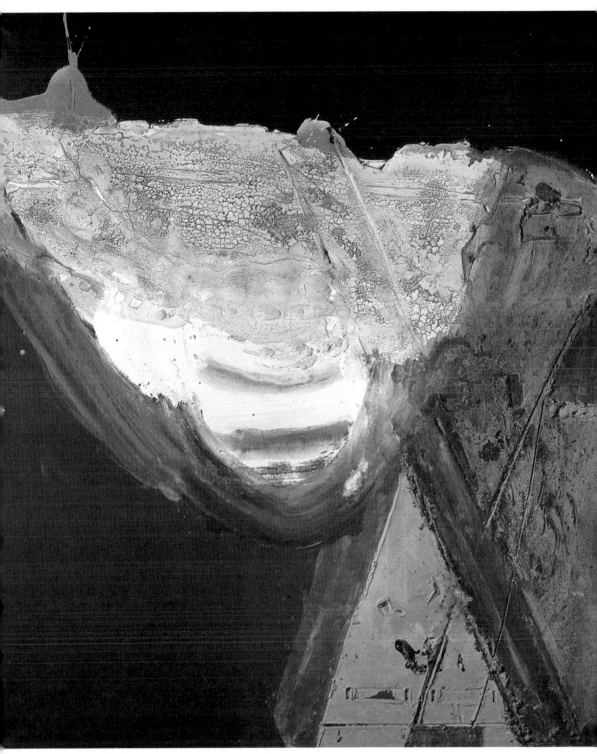

茶色上的白與赭石色　1961 年　綜合媒材、畫布　200×175.5cm　巴塞隆納私人收藏

油畫-框架子　1962 年　綜合媒材、畫布　162×130cm　巴塞隆納達比埃斯美術館藏
這猶如一幅背面的油畫作品，油畫框架及畫布。在畫面中的十字上方有一個箭頭指向上方，有可能是顯示他
想在上一層樓的感覺

大側面的力　1961 年
綜合媒材
195 × 310cm

品，成為對比。

5.明顯的表現達比埃斯，對我們生活周遭的元素有相當地喜好，進而使用在其創作上，例如：紙或月曆等，有一些甚至將元素本身的美感自然的表現出來，如：椅子、床、箭、電視等。

6.此時藝術家特別注意性器官的描繪，不只引用到男女的生殖器，也包括一些相關連的元素例如：被單、床單、床、棉被等，除此之外，也加入新的創作元素，例如：稻草。

7.作品開始用擬人化的手法表現，我們可以在此時期看到一些諸如：腋下、腳、手、手指，甚至於整個身體做為創作的元素。

在此時期可以舉一件非常典型的作品來解說：〈有腳樣的材料〉（1965 年）這件作品，達比埃斯首次把「我」放到畫面中，在畫面展現「我」的存在。我們都知道材料的運用，在達比埃斯非定形主義時期是不可缺少的表現手法，在此我們又可以再一次證明達比埃斯完全「視材如癡」的檔案。此畫中他表現腳的方式，即可證明他

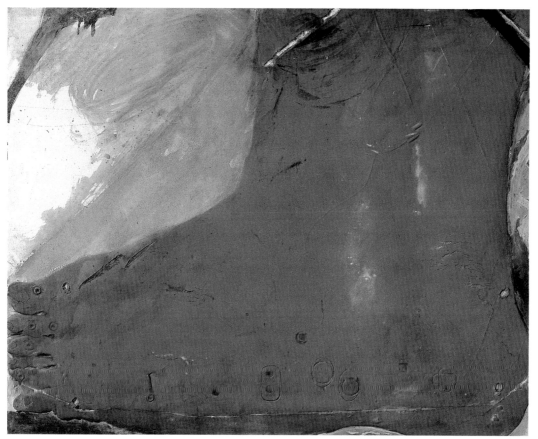

有腳樣的材料　1965 年　綜合媒材、畫布　130 × 162cm　巴塞隆納達比埃斯美術館藏
這件作品是象徵達比埃斯在無定型主義時期最後一件創作。在此腳佔據了整個畫面空間，猶如主角稱著整個舞台，與它背後的布景成對比。腳在達比埃斯作品中，是經常出現的象徵符號，有腳踏實地之意，也有根深蒂固之意，以及母性的意義。

視材如癡之最好例子，由畫面中我們也可以感受得到藝術家特別將腳的部分，用顏色分成兩部分：土黃色及粉紅色——真實人類腳的顏色；而卻用淡綠及灰色爲背景來陪襯腳趾，或腳關節，這種做法是要將它突顯，您又可以看到他將三角形、長方形、四方形、圓形及刮畫的方式表現在畫面上，強調畫面上方沒有圖案的地方，如此讓我們會注意到一些聚集在腳下的元素（有向下的傾向），讓我們感覺到他好像是踏在地上的感覺（根深柢固的樣子）。

在此時期，也有一些作品將周遭的元素，做爲創作的主角如：

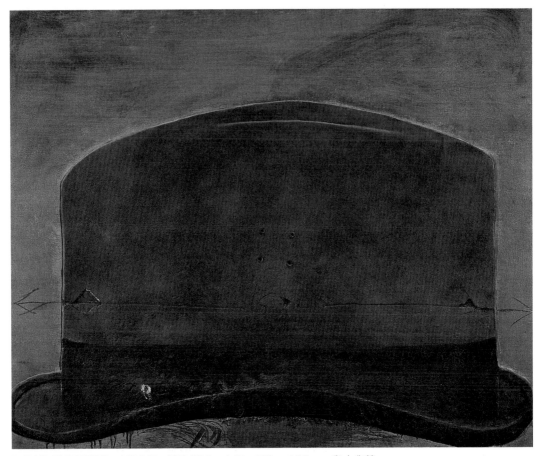

灰色材料的帽子造形　1966 年　綜合媒材、木板　130 × 162cm　私人收藏
這頂帽子主題藝術家還是回到日常物品上，在這裡是以穿著裝飾品為主：帽子；雖然這是一種新畫題，但處
理的方式還是和它的無定型主義的處理方式是一樣的——材料與平滑的背景——把主題強顯出

椅子造形的材料　1966 年　綜合媒材、畫布　130 × 97cm　私人收藏
此畫藝術家再一次的使用日常用品（物）作為主要的述說對象，如此我們可以看到猶如一張椅子的浮影在畫
面中出現。椅子是以厚重材料來區分平滑的背景，以厚重的材料製作成椅子造形，讓材料自我展現，其中有
一條切割的對角線是象徵著結構的平衡感（右頁圖）

〈椅子造形的材料〉、〈棕色的雙人床〉或〈灰色材料的帽子造形〉。
〈椅子造形的材料〉；從畫面中可以輕易看到一張椅子的側面造型，
此畫重點在於用技巧將畫面中的椅子表示出來，與完全平滑的背景
成對比。這張椅子被分為三部分；椅背——藝術家用橢圓形表現，
椅坐——用半橢圓形，椅子腳——以長方形表示。
　　〈灰色材料的帽子造形〉；畫面上存在一條橫線，讓我們感覺到

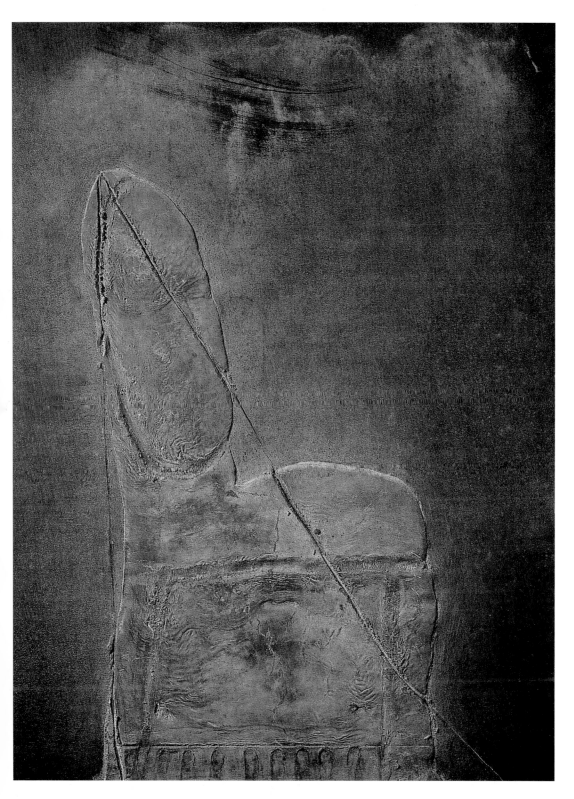

腋下造形的材料　1968年　綜合媒材、畫布　65.5×100.5cm　私人收藏
這件作品以人為主——腋下與受傷的臂部——展現作品痛苦的特徵。它不只把材料展現了真實人體的寫實
性，也在顏色上的使用，讓人體腋下毛體也表現得非常寫實

畫面好像被切割兩半；上半部以灰黑色且平滑的手法表現，下半部
以切磋、刮、割表現；材料有被處理過的地方稱為帽子，沒有被處
理過的地方是背景；我們可以再重新的看一次作品的畫面表現，您
會發現達比埃斯在此繪畫的表現手法和以前一樣，材料相互對立
（物體材料，背景平滑）。

　　另一件作品〈腋下造型的材料〉（1968）；從畫面中很清楚的可
以看見人體腋下的造型與胸部的一點點體毛——表現法讓我們感覺
到藝術家渴望用最逼真的寫實手法，來表現其想要表達的物像，使
它真實化。這種表現手法，我們可以在他後來的非定形主義作品常

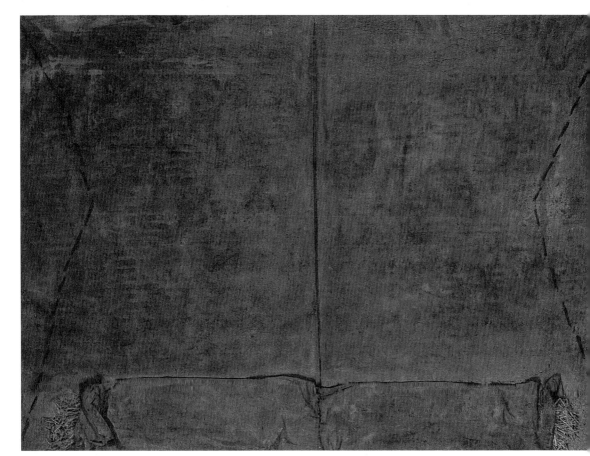

兩件充滿稻草的被單　1968年　綜合媒材、畫布　198×270cm　阿姆斯特丹美術館典藏
這件作品和〈稻草與木材〉作品毫無疑問主角是稻草。作品的下方有一條包有稻草的棉被，象徵著溫暖
的結構

常見到。

　　材料在此已改變作用，材料被深入切割，切入的傷口好像眞的一樣。材料不只是平滑或完美，反之是破碎、撕毀、剝落等，藝術家這麼做只是爲了象徵人類脆弱的一面而已。

　　在此同時，我們也感覺到藝術家好像很喜歡以性別處理主題，例如；加入新創作元素：稻草；〈兩條充滿稻草的被單〉及〈稻草與木材〉兩件作品就是一個實例。第一件作品我們可以看到稻草被控制在兩條被單裡，同時上半部左右兩邊用紫赫色細線縫補成的三角形，中間被切成兩半。另外稻草的圓筒造形，讓我們覺得它非常細膩，好像是藝術家要用來實驗所看到的結果。

圖見74頁

稻草與木材　1969年　在油畫上拼貼　150×116cm　巴塞隆納達比埃斯美術館藏
一大堆稻草幾乎覆蓋了整個畫面，佔據整個佈局，看起來怪怪的，一堆物品材料被一條木棍分成兩半，像是表現一團火，使畫面結構感覺很溫暖，就如他一向使用的表現方式，讓畫面看起來很有溫暖感、熱情感

大栗色的色面與板　1965年　綜合媒材　267×200cm（右頁圖）

灰色材料的重疊　1961年　綜合媒材、畫布　197×263cm

　　最後這一階段的非定形主義作品，是非定形主義的終結者，也是開觀念主義的前兆之作。

　　在非定形主義時期的作品，我們經常看到藝術家喜歡把材料當主角，但從現在開始我們可以看到日常生活用品，及生活在我們周遭生活邊的東西變成主角，表現在畫面上，不須要引用任何支撐物來支撐，不用任何技巧來支撐（膠或縫製），一切作品用什麼樣的東西表現，就是代表什麼樣的表達觀念，引發起一種新的閱讀美學觀——也就是我們現在要來談的七○年代的創作。

七○年代的物品力量

圓形大盤子拼貼
1962年
綜合媒材、畫布
76×55cm　私人收藏
達比埃斯將大圓形的盤子拼貼在油畫中，是一種將材料的觀念使用推進一步——用日常用品（物品）加入繪畫中，使得我們不得不承認達比埃斯的表現繪畫法已有所前進——也就是一種觀念主義繪畫前兆（右頁圖）

無題 1962年 石版畫 35.2×50.2cm

七○年代的達比埃斯，在繪畫生涯上有重要的改變，藝術家在繪畫表現上再也不是以畫面做為實驗的材料，而是以即有的觀念創作，材料再也不是畫面中的主角，反之是物品才是。作品的主角猶如藝評家裴羅森（Roland Penrose）所說：「不預期的熟悉物、熟識的物品，好像有給觀賞者不期而遇的感受」。

物品觀念化

廿世紀藝術存在一種現象，可以見證到達比埃斯的創作上——杜象的「現成物」，例如：〈腳踏車輪〉或〈泉〉——不用說，勁爆當時整個藝術界。

在一九五六年，達比埃斯也有一件作品可看出他會走向七○年

在框架上的繪畫
1962年
綜合媒材、畫布
130×81cm 私人收藏
這件作品的表現與我剛才所說過的製畫觀念是一樣的，但展現的方式是不一樣。這裡藝術家把畫布漆上了顏料，把框架彩上顏色及加上凡立水，使畫面看起來更去有美感（右頁圖）

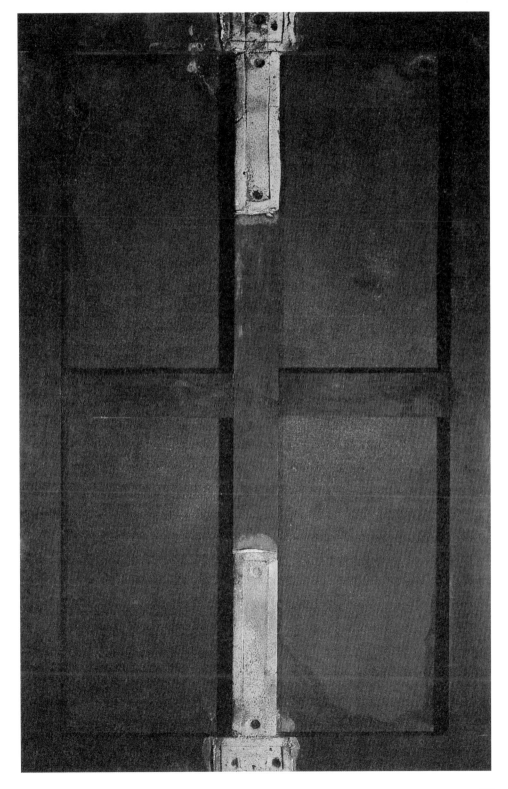

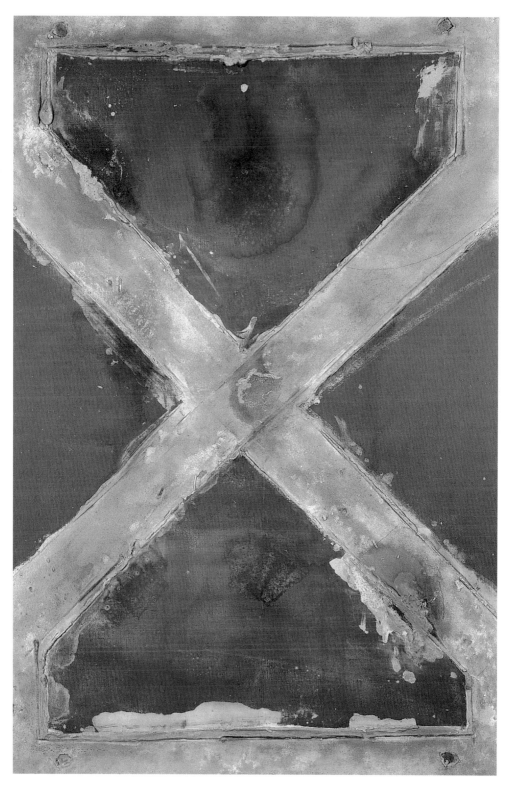

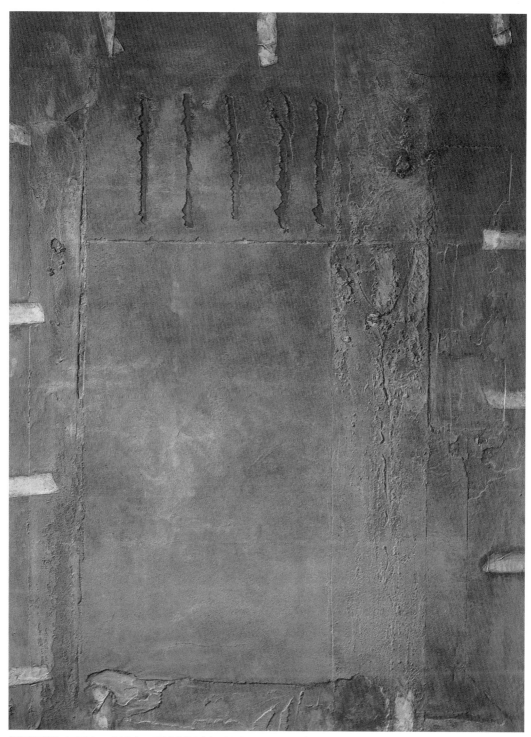

周圍有紙的大素材　1963 年　混合媒材畫布貼於板上　260 × 195cm　巴塞隆納私人收藏
巨大的瑪瑙　1962 年　綜合媒材、畫布　195 × 130cm（左頁圖）

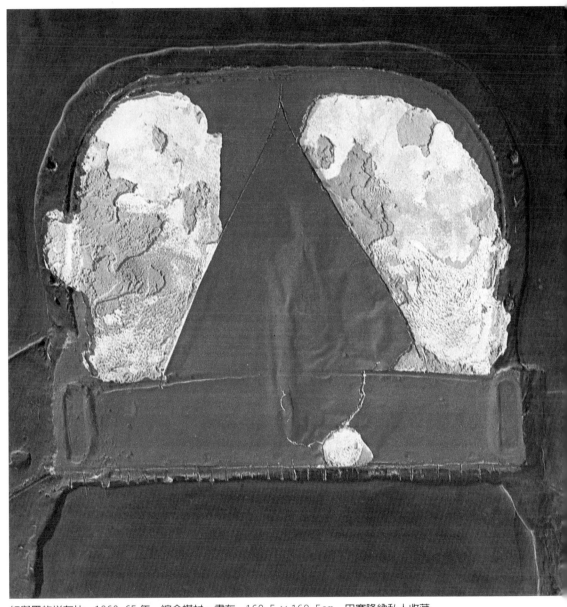

紅與黑的拼布片　1963-65年　綜合媒材、畫布　162.5×162.5cm　巴塞隆納私人收藏

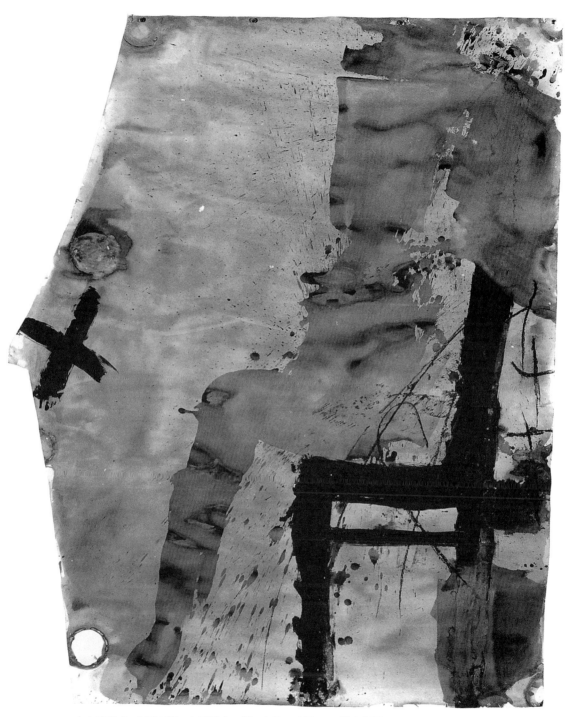

大中國墨水　1964 年　中國墨水、紙　148 × 120cm　私人收藏

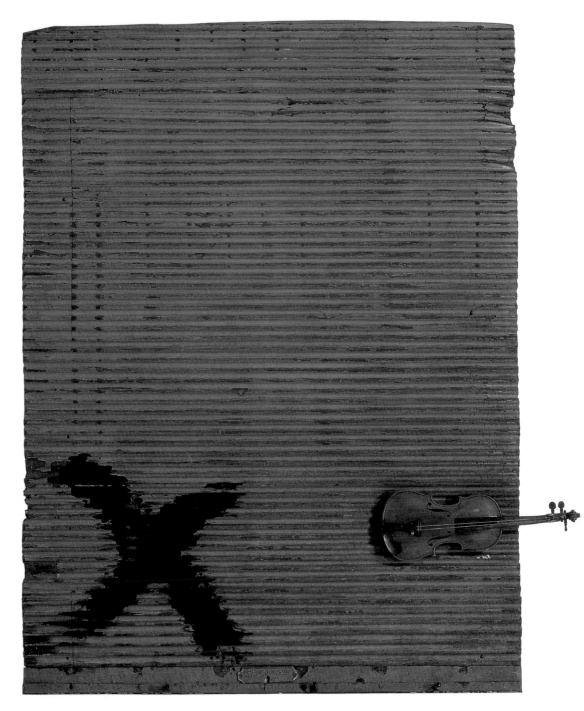

小提琴與鐵門　1956年　物品－拼裝　200×150×13cm　巴塞隆納達比埃斯美術館藏
這裡使用的創作元素——使用物品的觀念——在往後觀念時期（七〇年代）經常會用到的觀念。達比埃斯將
小提琴掛在被廢棄的鐵門上，再打一個大「X」上去；這個 X 不知道是他的簽名，還是象徵的天地、人間…
但無論象徵著什麼代表…他這種的表現皆叫人側目

白色床的結構　1964 年　綜合媒材、畫布　131×195cm　私人收藏

代觀念主義的前兆之作——〈小提琴與鐵門〉（1956）。這件作品，達比埃斯掛一個真實的小提琴在古舊被遺棄的鐵門上，鐵門的造型彎曲而富有動感，剛好配合小提琴的身份，破破爛爛的將小提琴詩意、浪漫的曲調完整地詮釋出來。

圖見 86 頁
　　另一件作品，一九七三年做的——〈櫃子〉（Armario）——從畫面中可以看到作品是一件真實的櫃子，櫃子開著，把裡面亂成一團的衣服，如：外套、襯衫、夾克等展示出來，加上一件由裡到外的灰黑色地毯，用做衣服掉下來時可以承接的地方。這件作品表現的觀念好像在以前就出現過，而且一直持續的在許多創作時期出現；諸如櫃子的門被打開，左邊下方有一個 A 字母，右上方有一個倒 T 字母，這種零零亂亂、東倒西歪的感覺，讓我們不用費唇舌解釋，就可以感覺到世界也是存在著如此亂七八糟的現象。

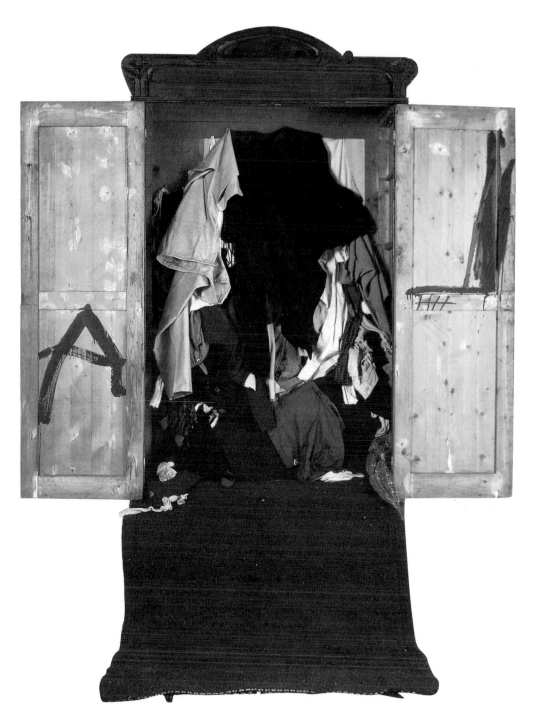

櫃子　1973年　物品－拼裝、地毯　230×201×156cm　巴塞隆納達比埃斯美術館藏
「物品」在此為舞台上的主角，一看就知道是達比埃斯觀念主義時期的作品了。一個非常大且被打開
的衣櫥，讓觀賞者一目了然的可以看見衣櫥內部陳設：亂、髒、老舊的衣服一大推。這種表現藝術家
是想要觀賞者與藝術品直接對話

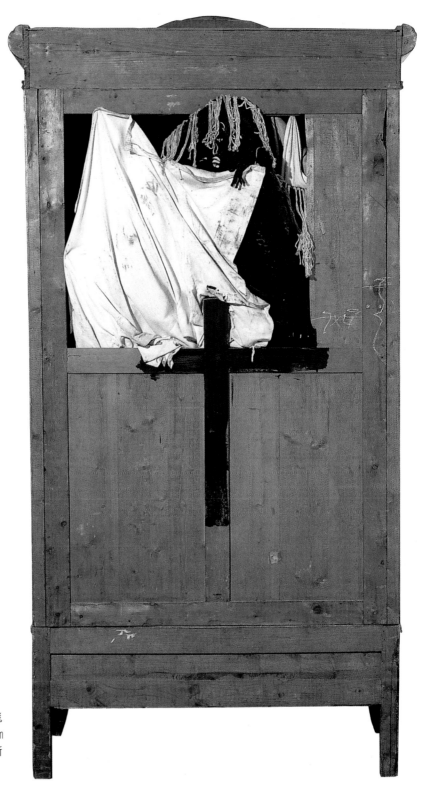

衣櫥　1973年
物品－拼裝、地毯
230 × 201 × 156cm
巴塞隆納達比埃斯
美術館藏

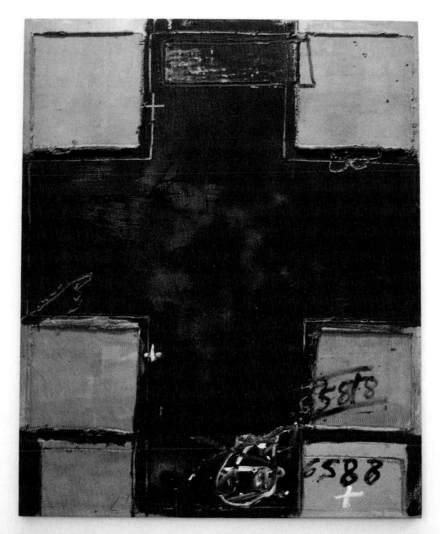

黑十字 1965 年 再一次把十字放大書寫。十字在達比埃斯的作品上帶有深刻的意義，其中最重要的如：天地四方、十字宗教、加法、乘法、縱橫或男女

赭石色與粉紅色的浮雕 1965 年 綜合媒材、木板 162×114cm 私人收藏

這幅作品我們可以看到出現一種新的繪畫符號——繩子：在無定型主義時期經常使用的繪畫元素。您可以在畫面的最下方看到刮割的痕跡很深，引用土黃色與玫瑰色的顏料，把畫中的氣氛表現得溫暖無比（左頁圖）

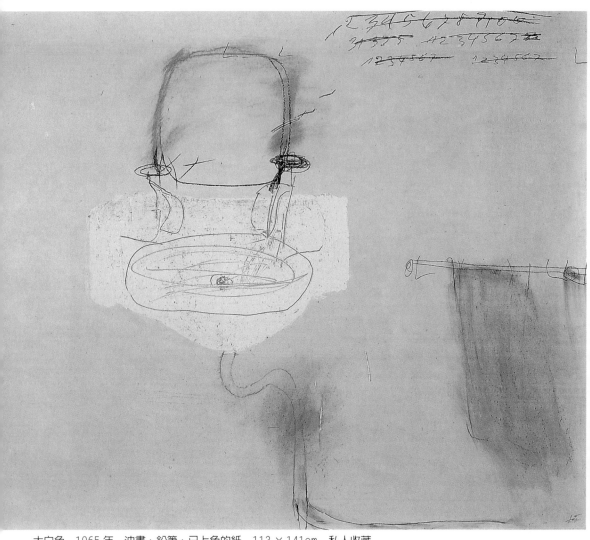

大白色　1965年　油畫、鉛筆、已上色的紙　113 × 141cm　私人收藏

加泰隆尼亞——加泰蘭人的精神

　　達比埃斯有許多作品在藝評界，不被評爲觀念主義作品，但以
另一種觀點來評的話，它應爲觀念主義的作品。這些作品達比埃斯
皆以一個主旨來處理，那即是以加泰蘭人精神來創作。

　　他與許多朋友一直期望加泰隆尼亞有一天能自由獨立，於此有
些作品就出現四條紅線（加泰隆尼亞人的國旗）；例如〈加泰隆尼 圖見92、93頁
亞人的精神〉，這件作品是以木板製作，藝術家在畫面上寫了許多

牆上的布與繩　1967 年
集錦木板　110 × 53cm
私人收藏

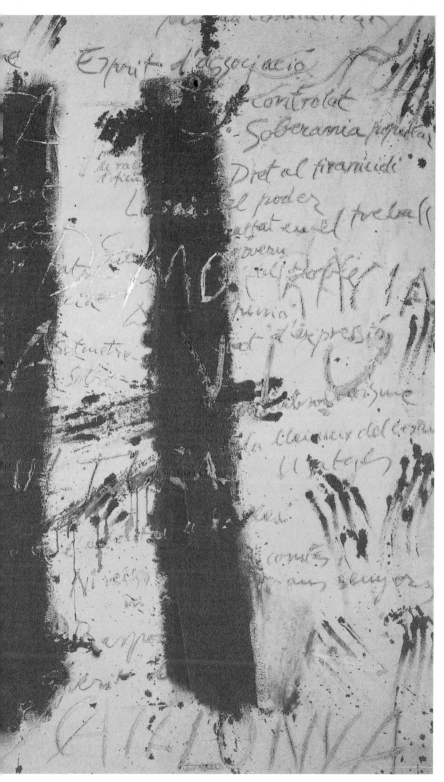

加泰隆尼亞人的精神
1971 年
綜合媒材、木板
200 × 270cm　私人收藏
這件是藝術家畫加泰隆
尼亞自治區歷史的一幅
作品，我們一眼即可看
出是一件加泰隆尼亞人
自治區旗：鮮紅的四條
紅色線，亮麗的黃色
底，外加許多讚美加泰
隆尼亞地區的加泰蘭
語，使得畫面看起來心
情鼓舞，除此之外也在
畫面四處用四根手指紅
文強調加泰隆尼亞人愛
鄉的感情，使觀賞者欣
賞之後，思潮更加洶湧

水紋　1966 年　集錦塗料
圖中有似女人身體造形，四周如水紋的畫面波動，很像一位女生在水中游泳的情形

解放加泰隆尼亞的標語及加泰隆尼亞人自由的話語——例如：加泰隆尼亞萬歲！加泰隆尼亞自由等；表現出藝術家愛家鄉的一個表徵；作品也出現四條紅線，象徵加泰隆尼亞人鮮血——這裡的鮮血，的確是由達比埃斯用自己的手畫上去的。

　　另幾件比較特殊作品，例如：〈鐘〉（1974）、〈四條線〉（1972）等，皆是達比埃斯表現愛家鄉的最佳之作。

再一次使用物品

　　再回過頭來說達比埃斯的觀念藝術作品，我們不能不提到他一九七○年的代表作：〈椅子與衣服〉（1970），這是一件非常入骨寫

椅子與衣服　1970 年
物品－拼裝
94 × 76 × 63cm
巴塞隆納達比埃斯
美術館藏
一張椅子上面放了許多讓觀賞者可以觸摸的衣服。奇妙的是要看他到底是放了什麼樣式的衣服；這裡藝術家想要參觀者也加入他的作品中（右頁圖）

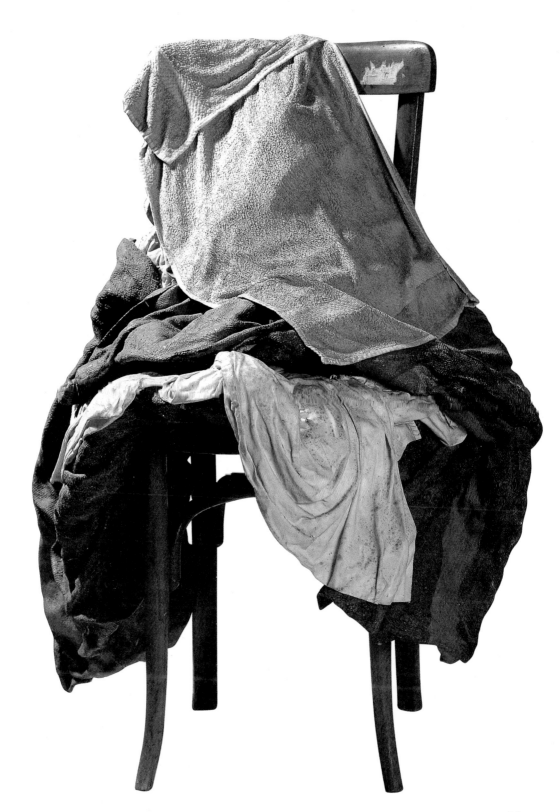

塑膠覆蓋的畫布內框　1968年　集錦塗料　46×55cm　巴塞隆納私人收藏

實的作品。這種入骨的寫實方式，比辦公桌上的稻草還眞實合理，
這張椅子上堆滿了一大堆不一樣的髒衣服，想讓觀者去觸摸，使作
品開始有被欣賞者觸摸的感覺，致使作品可以與觀者眞正的開始對
話，和讓觀者觸摸的創作。

　　不論是椅子與衣服或在畫架上的褲子等，達比埃斯皆以物品爲
主角；也就是如此的心態表現，將作品的本質表現出來。但最後兩
件作品的觀念表現，卻是物品所留下來的痕跡成爲主角。

　　我們瞭解一系列達比埃斯的創作時期，可以感覺到他使用物品

胡桃形素材　1967 年　綜合媒材、畫布　195 × 175cm　科隆私人收藏

黑與土　1970 年　綜合媒材、集錦畫布　130×162cm　瓦倫西亞私人收藏

的實驗多樣化，嘗試多變化的改革，使物品在畫面中有一定的地位。最後時期的七〇年代繪畫，已重回非定形主義時期的重要性，但材料並不是那時候所重視的主角了。

新的造型、新的繪畫技術

八〇年代的創作

　　到了八〇年代，達比埃斯藝術創作又有了新的里程碑；這一時期的繪畫創作，以黑色系及樸素顏色系列為主角，加上藝術家在此時期特別愛好東方思想，藝術家採用東方思想文化來創作，使作品

大門　1969 年
綜合媒材、畫布
270×198cm
巴黎馬格特畫廊藏
（右頁圖）

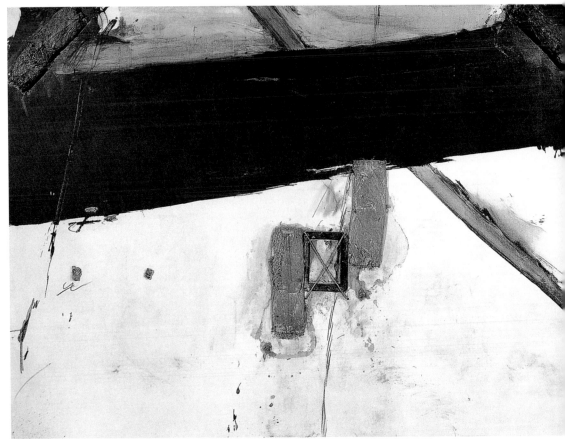

四個稻草盒子　1969年　畫布、拼貼　195×270cm　私人收藏
在做這件作品時剛好是達比埃斯以另一種布局表現突出。然我們可以看到此畫卻以稻草為主角，布局非常奇
特，奇特到與橫向走過的黑色污點一樣，神奇不可思議

看起來有一種嶄新瑰麗的感覺，藝評家馬德歐斯（J.Corredor
Matheos）如此評論：「潛意識的悸動，以及精神歸整的靈感創作出
來的作品」。

重新詮釋繪畫

　　到了這個時期達比埃斯的畫面，有很明顯的改變，變得非常
大，有的甚至於大到需要兩塊以上的畫布，才能闡釋他所要表達的
意念；例如二聯畫或三聯畫等。代表作品有〈衣服在大畫上〉及〈在
對角線上的龍與黑旗〉等，皆是藝術家非常典型的東方性代表作，
一種與他文化開始對話的表徵。

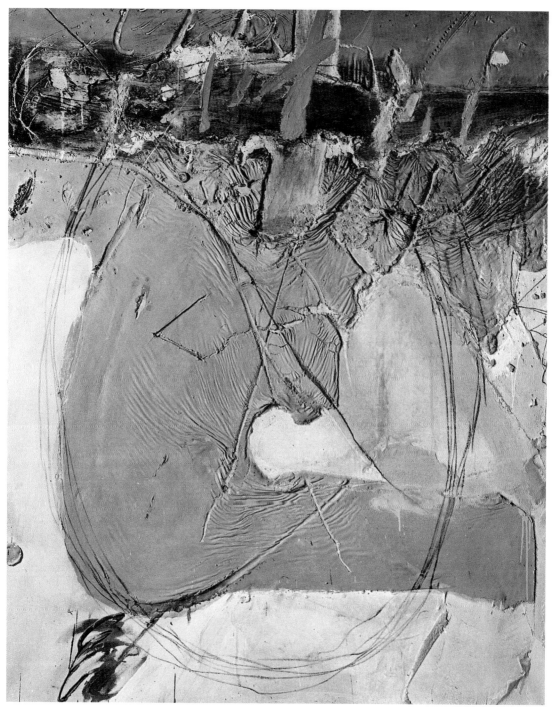

人體素材與橙色塗畫　1968 年　綜合媒材、畫布　162 × 130cm　巴塞隆納私人收藏

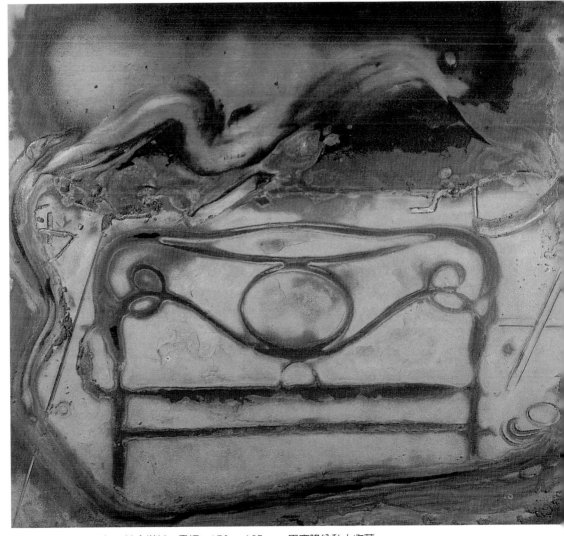

沙發的痕跡　1981年　綜合媒材、畫板　170×195cm　巴塞隆納私人收藏

　　〈沙發的痕跡〉（1981），這件作品是屬於八○年代的作品，一件藝術家用新的藝術語言來表達的作品。新的畫板材料，結合所有以前到現在的創作技巧，這裡物品並不是重要的焦點，而是被坐過所留下來的痕跡才是重點。

　　八○年代的繪畫，大部分是以二元論的手法來創作。例如作品〈藍與兩個十字〉，此作上方的藍色可能象徵天，下方的紅棕色則象徵土，兩個十字剛好畫在這兩區域的中間。二元論的對稱表現法正

圖見104頁

大框架　1970 年
綜合材料與在油畫布上拼裝
330 × 165cm
亞利桑那鳳凰城美術館藏

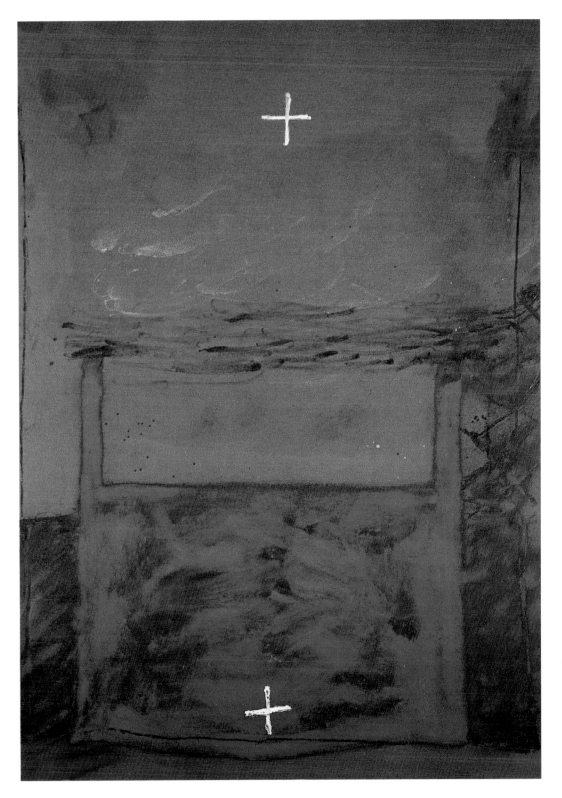

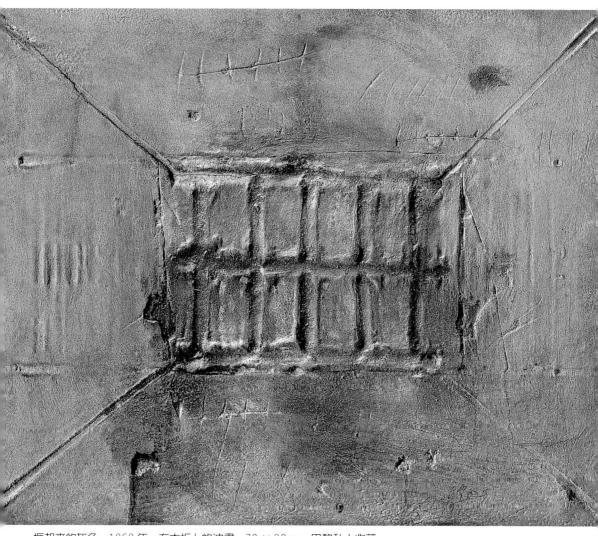

框起來的灰色　1969 年　在木板上的油畫　73 × 92cm　巴黎私人收藏

藍與兩個十字　1980 年　綜合媒材、毛布畫布　206 × 146cm　西班牙杜雷弗尼卡公司藏
這件作品分為兩部分；一上一下；一上以藍顏色的為主，一下以棕紅色為主，但兩部分都用白色十字來加強
視野——十字是藝術家在其繪畫生崖中經常會用到的繪畫元素——象徵天地、他的簽名、他的太太
（Teresa）…（左頁圖）

大油畫與松針　1970年　綜合媒材、畫布　199×297cm　瑞士私人收藏

好在此表現得恰到好處。十字在八〇年代被藝術家重新使用，也有新的詮釋意義——十字在此有許多「象徵」意義——這裡的用法為「象徵意義」，依照藝評家愛德華多‧西絡特（Juan-Eduardo Cirlot）的說法：十字是代表天上與地下兩個世界的基本連繫關係表現法。在此我們可察覺到達比埃斯作品，已有象徵浩瀚宇宙的符號出現了。

　　再來我們可以看到藝術家另一件作品：〈愛到死〉（1980）。這件作品有大虛空的感覺，處理這種空虛的感覺，藝術家是用黑及土黃色來詮釋，讓我們不會分散注意力，把重點放在其它可能性的造型上。〈愛到死〉之作是一件不可言傳的作品；第一畫面中的兩個

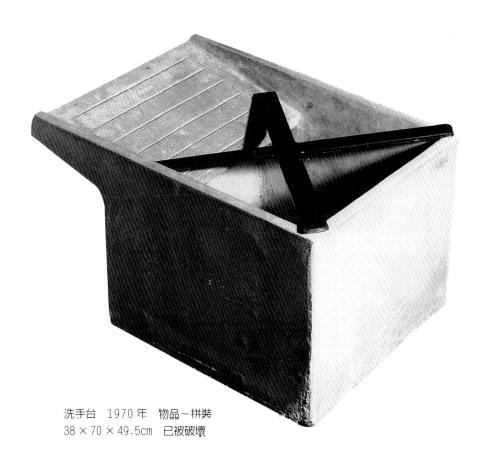

洗手台　1970 年　物品－拼裝
38 × 70 × 49.5cm　已被破壞

字母 A 與 M 各帶有象徵意義，A 字代表愛情（Amor），M 字母代表死亡（muerte），兩個字母同時在畫面出現，與兩個愛情（Amor）文字並放，這兩個文字由逗號分開，且用括號（paretensis）括起來，在左邊「死亡」的地區有一個大的「負」（－）象徵符號，在其相對的方向：愛情的地方有一個大的正符號（＋）做對抗、成對比：死與愛情——被藝術家看成兩個相對立的世界，可是同時也是並存的東西，兩個世界在熱愛的情況下即會成正比；反之，也是一樣——也就是說愛到死。

　　另外，在此時的達比埃斯，運用一系列非常廣泛而且新的繪畫技巧。例如在他的畫布上用鉛筆和上釉青漆（發亮的油料）來畫畫。除此之外其作品的顏色以單色為主，黃土色或魷魚色，主題經常用暗示的方式來表現，大部分是以擬人化的手法來創作。但真正

油畫布上的土　1970 年　綜合媒材、畫布　175×195cm　巴塞隆納達比埃斯美術館

鐵製的油畫布捲與紅布　1970 年　物品－拼裝　102×91×27.5cm　紐約，布法蘿，
Albright Knox 藝廊藏（右頁圖）

凡立水的雙聯品　1984年　凡立水、畫布　220×542cm　巴塞隆納達比埃斯美術館藏
這件作品是達比埃斯八○年代最著名的代表作。我們可以看到作品出現十字；跟我們之前說過的一樣，這
個十字經常出現在他的繪畫中；我們之前也說過他代表著入與地、他的簽名、他太太及原十字的意義
（左頁圖、右頁頁）

能使這一系列作品令人吸引之處，在於他的用色方面——讓人看起
來好像是一種糖蜜的繪畫之作，讓人有一種快樂與甜美的感覺。
　　一九八四年有一件蜜糖的感覺之作：〈凡立水的雙聯品〉；尺
幅大，用一些比較不一樣的象徵符號來表現，這些符號是在以前的
創作品中就用過的象徵符號。其中之一不用說，一定是大的黑十字
架，用力的呈現在畫面左方，像一隻小海馬的造型做左方的結構
體。在它之下，也就是說畫面的中間有一隻閉著的眼睛，猶如這隻
小海馬在睡覺一樣，而右上方我們可以看到一張嘴巴與一隻襪子在

一起，在其下有一個藝術家的Ｔ字，這個Ｔ字我們都知道有多方面的解說，在此也有多方向的思考與解釋；我們可以解釋它代表達比埃斯或他的太太或十字造型。

圖見113頁

另一件作品〈階級〉（1985）；是達比埃斯聚集過去大部分創作符號的作品，例如：Ｘ、襪子、眼睛、加、減、乘、除及Ａ、Ｔ字母等。這件作品也是一件大的雙聯畫作，但有一條大分界限將左右兩邊分開，而最令人注意的地方是畫面上左邊有一隻襪子，襪子的周圍有黃色包圍，這隻黃色包圍像海馬造型的襪子，代表畫家使用過的物件符號。

八〇年代末，達比埃斯的作品技術上還是用鉛筆與上釉（凡立水），但所使用的創作元素就不一樣了。例如〈頭與凡立水〉

圖見112頁

頭與凡立水　1990 年　油畫、鉛筆、凡立水　150 × 150cm　私人收藏

欣賞這幅作品好像是在看一張 X 光照射出來的頭部，眼睛部分好像有一支十字插入，使頭部看起來痛苦萬分，這種表現手法是藝術家要表達十分痛苦的意境

（1990），畫面出現一種類似用雷射光照出來的顱頭骨，頭骨內區分出許多不同區域，在其中我們可以看到類似手趾印，達比埃斯在此畫中用黑十字插入眼睛中，好像要讓我們知道他的「苦不堪言」。再來我們可以用另一幅作品來說明這一時期的創作之法：〈書一牆〉（1990），這幅作品是這一時期的代表作，帶有非常重要的象徵意

階級　1985 年　油畫、凡立水、畫布上裝置　130 × 194cm　私人收藏
此作聚集了所有達比埃斯之前的繪畫元素；如：十字、眼睛、箭頭、字母、腳與數字等…

書－牆　1990 年　綜合媒材、畫布　250 × 530cm　巴塞隆納達比埃斯美術館藏
這是一幅像書樣的壁畫；巨大、深切；內包含了許多達比埃斯從事繪畫創作以來的繪畫符號

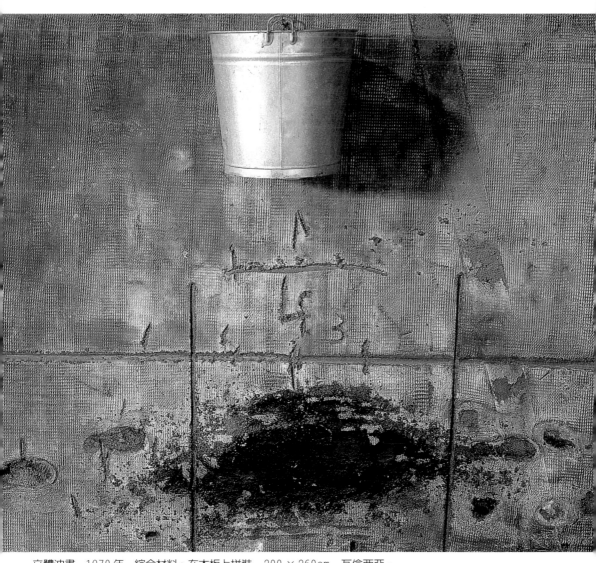

立體油畫　1970年　綜合材料、在木板上拼裝　200×260cm　瓦倫西亞，
Guillermo Caballero de Lujan藏

藍與麻袋　1970年　集錦畫布　108×65.5cm　紐約賈克遜畫廊藏（右頁圖）

象徵性的藍　1971年　綜合媒材、牆板　162×130cm　巴塞隆納私人收藏

十字　1971 年　十字在達比埃斯的作品上經常出現，帶有十字原意、加法、乘法、男女、縱橫四海及天地四方等。再此也是要讓讀者由以上之意去想像、自我詮釋

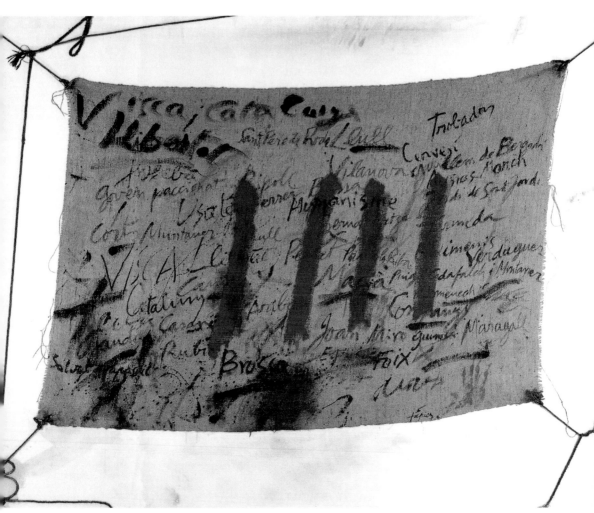

粗寫與在粗麻布上的四枝木棒　1971 年　綜合媒材、畫布、拼裝　200 × 270cm　私人收藏
這也是另一幅畫加泰隆尼亞自治區主題的作品。您還是可以很清楚的看到，他還是以加泰隆尼亞自治區旗子
為抒發他對家鄉的熱愛。這裡他使用的畫布是粗麻布，畫面中還是充滿文字，但在這裡很清楚的可以看到他
記載一些好朋友的名子；如米羅、布羅莎及一些前輩加泰隆尼亞愛鄉份子

鏡的拼貼　1971 年　集錦　181 × 103cm　私人收藏（右頁圖）

大草包　1969年　集錦塗料、畫布　195×270×20cm　瓦倫西亞IVAM藏

聯繫門　1971年　綜合媒材、在油畫布上裝置　200×270cm　私人收藏（右頁下圖）

大床－門　1972年　在木板上的綜合材料　275×330cm　馬德里，電話公司藝術館藏

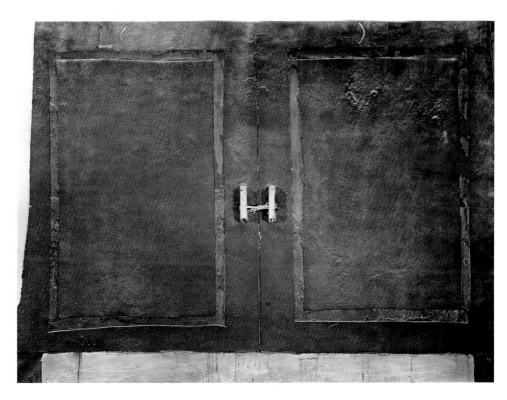

無題　1972年　石版畫　73.1×100.7cm

無題　1972年　石版畫　75.8×100.9cm

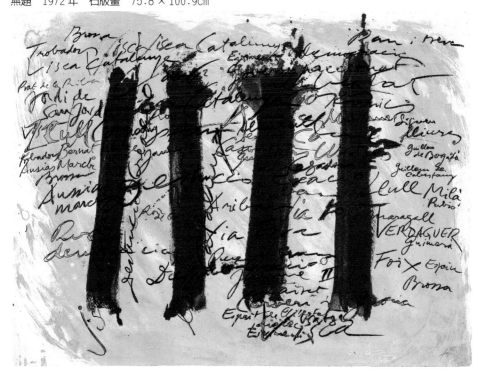

卡米莎　1972年　石版畫　56.8×77.8cm

拖鞋　1972年　綜合媒材、木板　79.5×130cm　巴塞隆納私人收藏

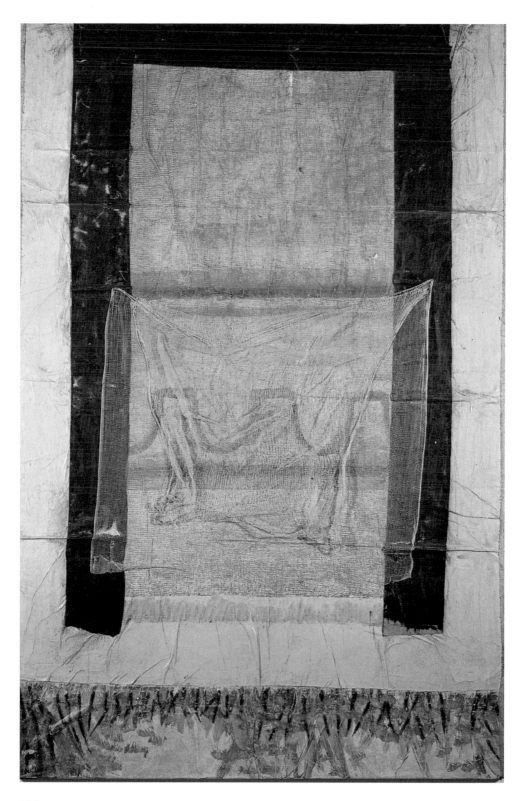

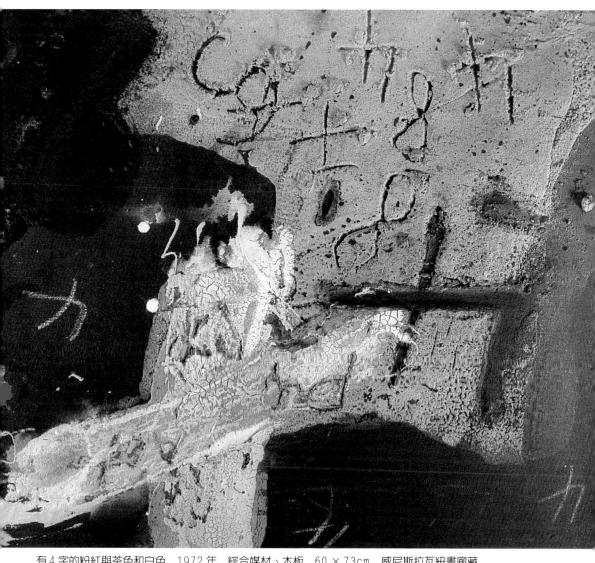

有 4 字的粉紅與茶色和白色　1972 年　綜合媒材、木板　60 × 73cm　威尼斯拉瓦紐畫廊藏

舞台裝置　1974 年　綜合媒材、畫布　195 × 130cm　私人收藏（左頁圖）

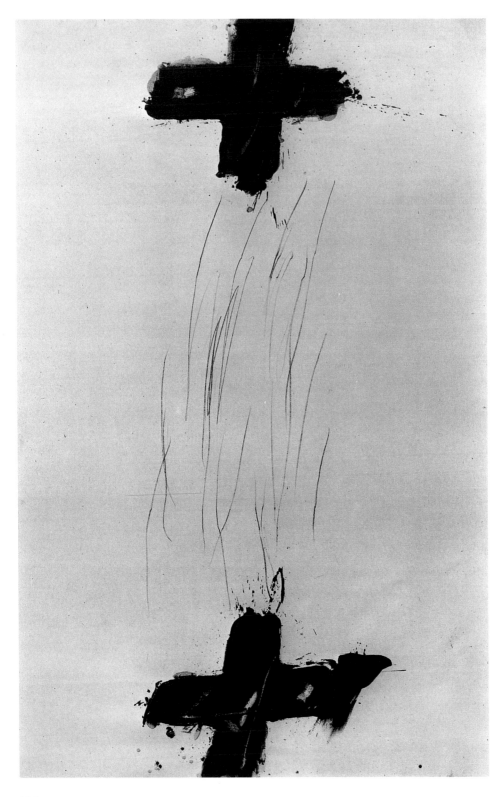

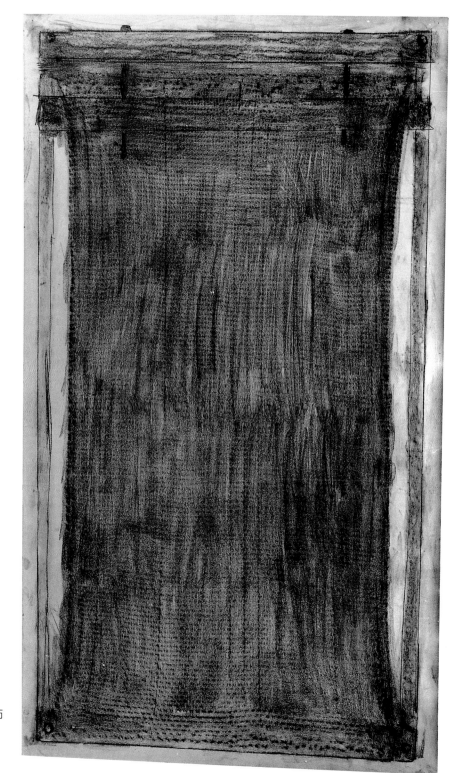

在紙上的蜜糖
1973 年
紙、鉛筆
184 × 105cm
私人收藏

兩個黑十字
1973 年
綜合媒材、畫布
235 × 150cm
私人收藏
（左頁圖）

狂人　1973年　壓克力塗料、古畫板　59×62cm　巴塞隆納私人收藏

衣櫃門　1973年　綜合媒材、木板　163×103cm　紐約賈克遜畫廊藏（右頁圖）

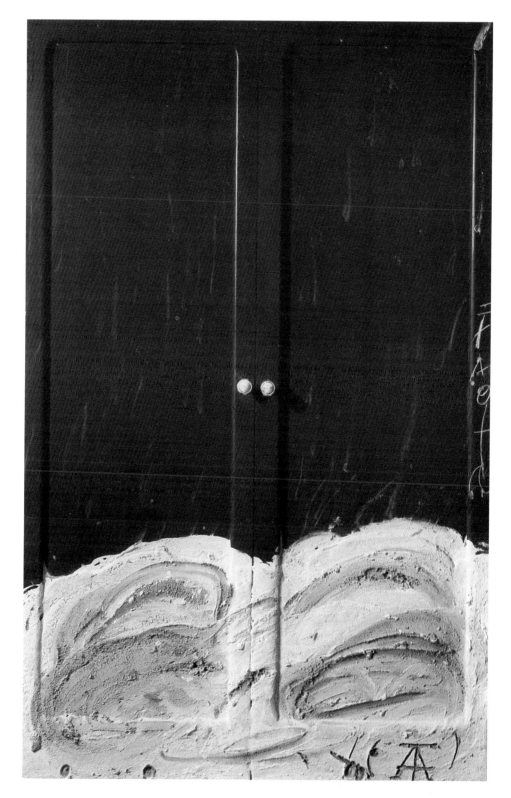

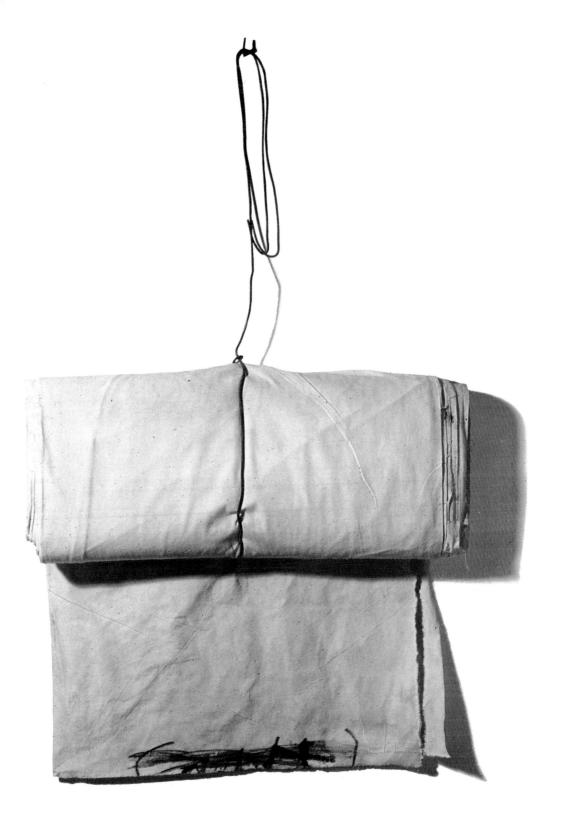

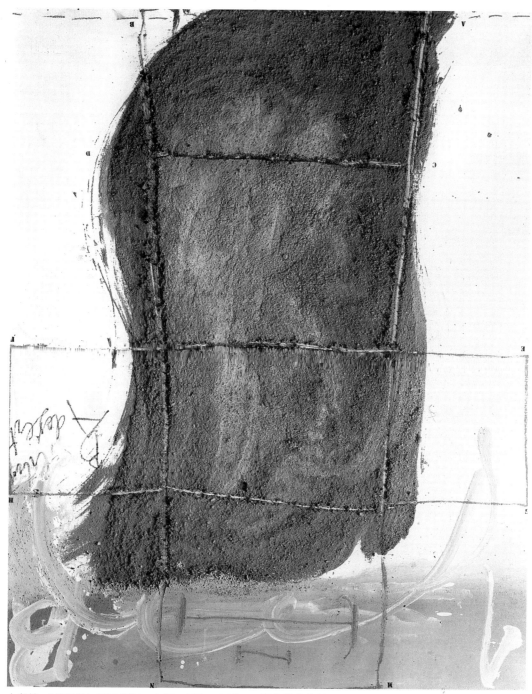

土與藍　1973年　綜合媒材、木板　146×114cm　紐約私人收藏

一塊布　1973年　集錦物體　101×59×12cm　紐約賈克遜畫廊藏（左頁圖）

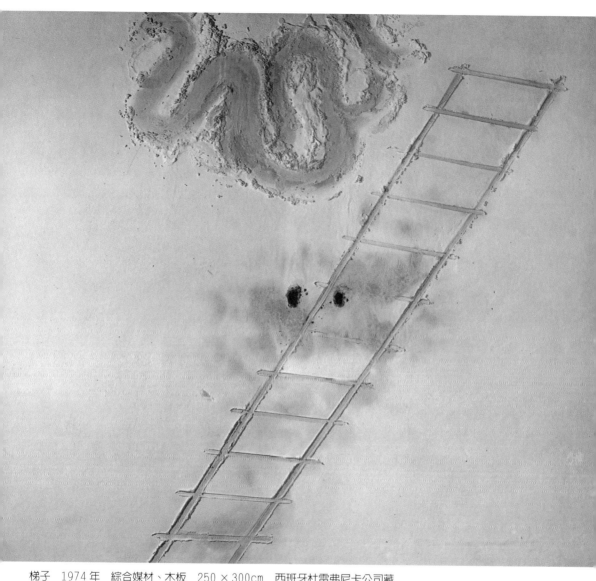

梯子　1974 年　綜合媒材、木板　250×300cm　西班牙杜雷弗尼卡公司藏

肘-素材　1973 年　綜合媒材、畫布　82×66cm　紐約賈克遜畫廊藏（左頁圖）

無題　1974年　石版畫　55.2×76.1cm

S1　1974年　綜合媒材、畫板　195×170cm　紐約賈克遜畫廊藏（左頁圖）

樫木林　1975年　綜合媒材、木板　97×130cm　私人收藏

青色弧形　1974年　綜合媒材、畫布　116×89cm
巴塞隆納埃勒畫廊藏

凹陷的 iR 1975年 綜合媒材、木板 162 × 162.5cm

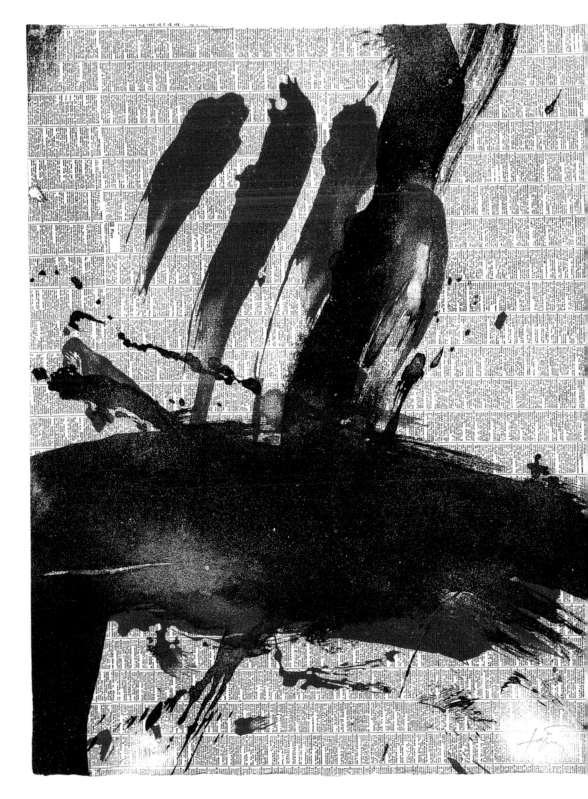

138

藍色和橘色　1975年　混合技巧、畫布　150×118cm

報紙上的影像拼貼　1975年　石版畫　65.5×50.2cm（左頁圖）

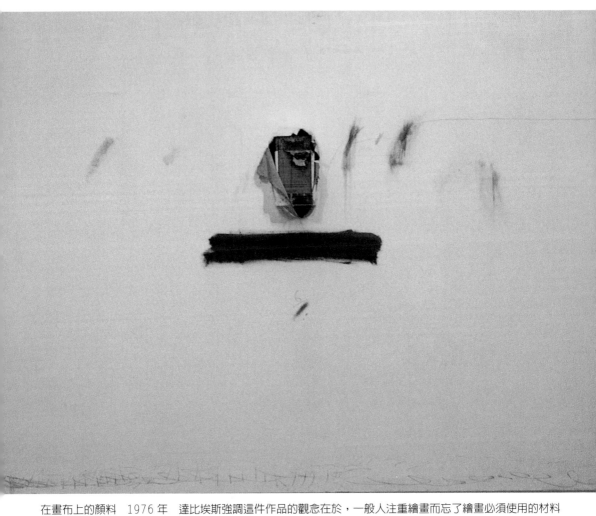

在畫布上的顏料　1976 年　達比埃斯強調這件作品的觀念在於，一般人注重繪畫而忘了繪畫必須使用的材料之重要，所以他將顏料罐放在油畫布上，強調油畫是由其本質油料所顯示出來的作品

有白色帶的毛布　1976 年　綜合媒材、畫布　194×148cm　巴塞隆納私人收藏（右頁圖）

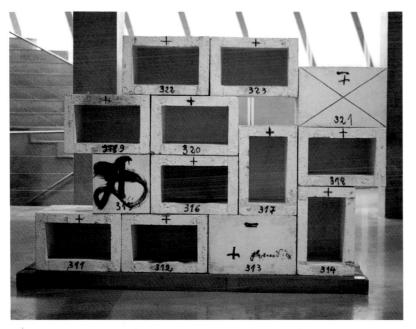

墓囚 1978年 達比埃斯對此作品做了兩種詮釋。一面如十字墓碑一格一格的，另一面則有一副棺材的形式，其天使造形，暗示人死後升天之意

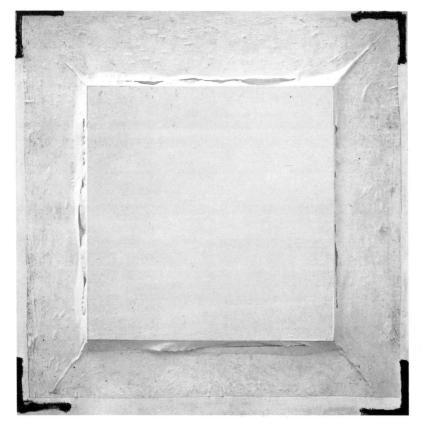

正方形上的正方形
1976年
綜合媒材、木板
162×162cm
巴黎馬格特畫廊藏

肘 1976年 石版畫
63.2×91.2cm
（右頁上圖）

Lletra O. 1976年
石版畫 63.1×90.6cm
（右頁下圖）

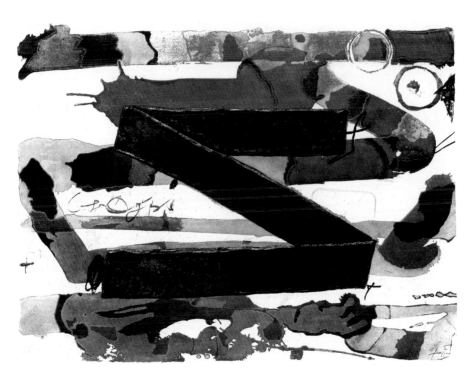

Z・1979　1979年　石版畫　55.7×72.8cm

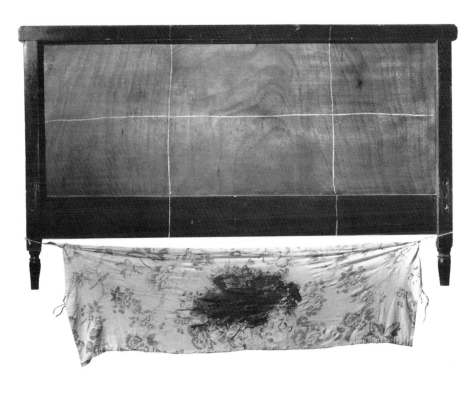

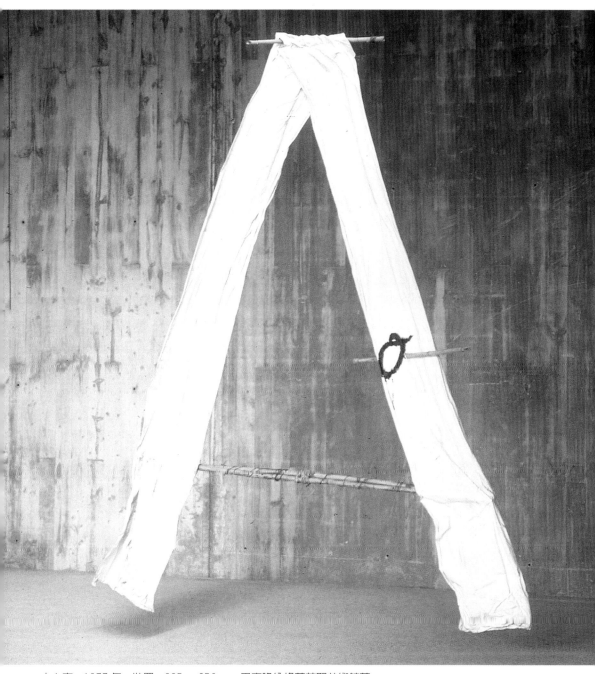

大Ａ字　1977年　裝置　285×250cm　巴塞隆納格蘭若耶美術館藏

頭與布　1974年　油畫、鉛筆、物品－拼裝　104×146cm　已被破壞（左頁下圖）

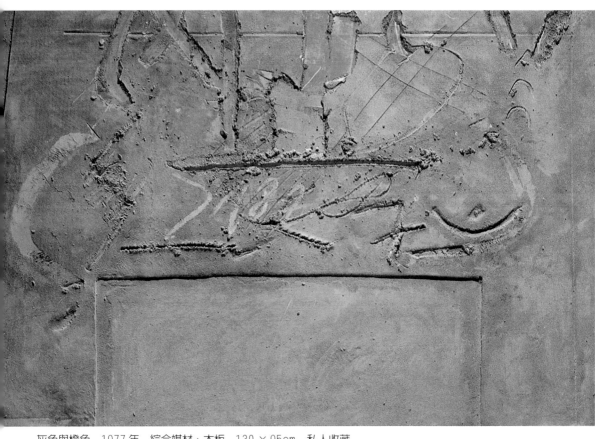

灰色與橙色　1977年　綜合媒材、木板　130×95cm　私人收藏

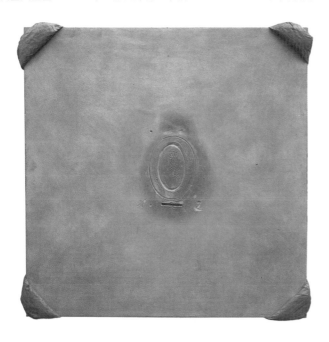

橢圓1-2　1978年　綜合媒材、木板
162×162cm　巴黎私人收藏

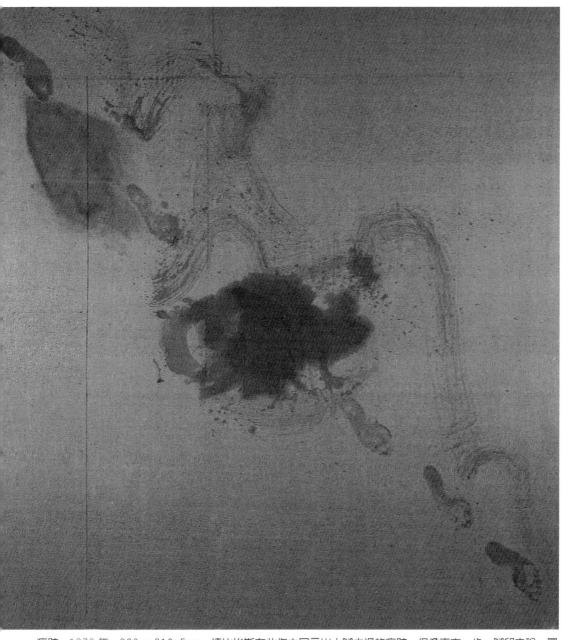

痕跡 1979年 220×210.5cm 達比埃斯在此作中展示出人腳走過的痕跡，很像東方一步一腳印之說。圖中可隱約看出有人形，其圖正中央有黑點，可能是象徵人生中的「撞及」，或人都會遇到低潮時的現象

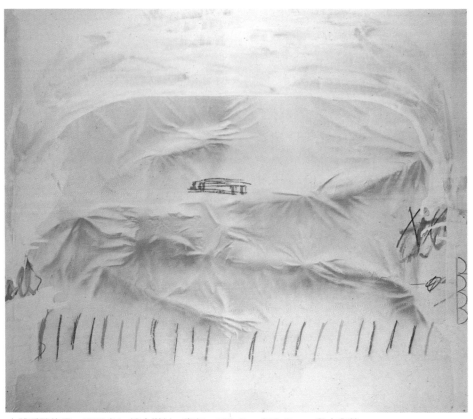

人體浮雕效果　1979 年　綜合媒材、畫布　195.5 × 232.5cm　私人收藏

杯子　1979 年　綜合媒材、木板　65 × 99.5cm　巴塞隆納私人收藏

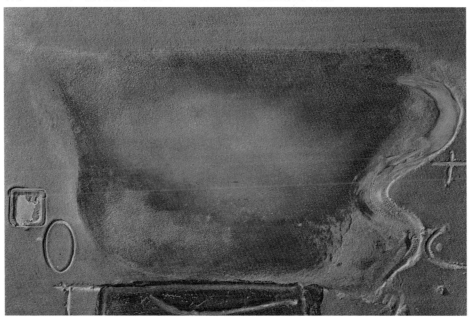

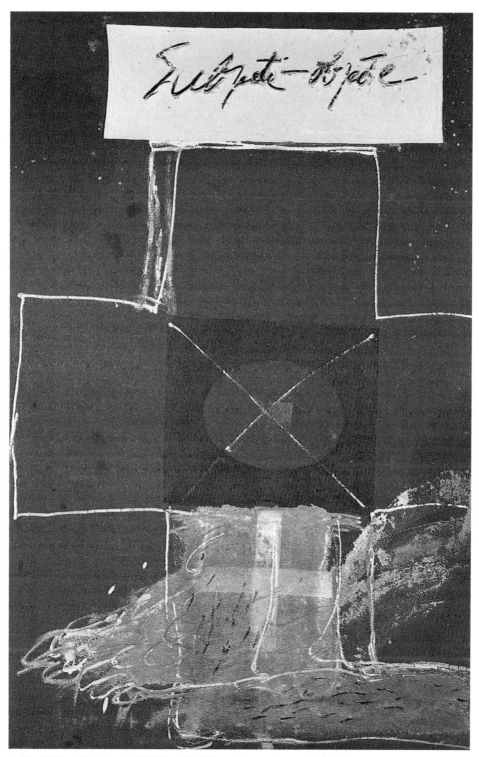

主體－客體　1979 年　綜合媒材、毛布畫布　200 × 132cm　私人收藏

斜的黑帶　1979 年　壓克力顏料、厚紙　109 × 158cm　巴塞隆納私人收藏

灰色素材上的黑　1980 年　綜合媒材、畫板　146 × 114cm　穆西亞、伊巴畫廊藏（右頁圖）

曲線形　1980年　綜合媒材、畫板　220×270cm　瓦倫西亞私人收藏

書牆　1980年　這是一本書，一本打開的書。我們可由中間的「裝訂線」看出，也可由其畫面文字 Libres 得知是一幅說「書」之作。但書中有什麼？有何作用？為何讀書等問題，只有欣賞者才能自我解題

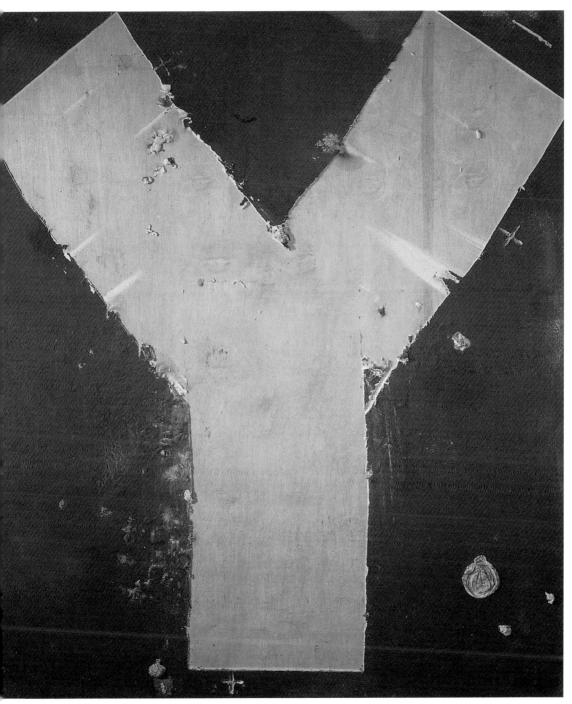

大Y　1980年　綜合媒材、木板　195×170cm　瓦倫西亞私人收藏

凡立水的三角形　1980 年
綜合材料布與畫布
180 × 85.5cm
巴塞隆納私人收藏

裸背　1981 年
綜合媒材、畫板　162 × 97cm
巴塞隆納私人收藏（右頁圖）

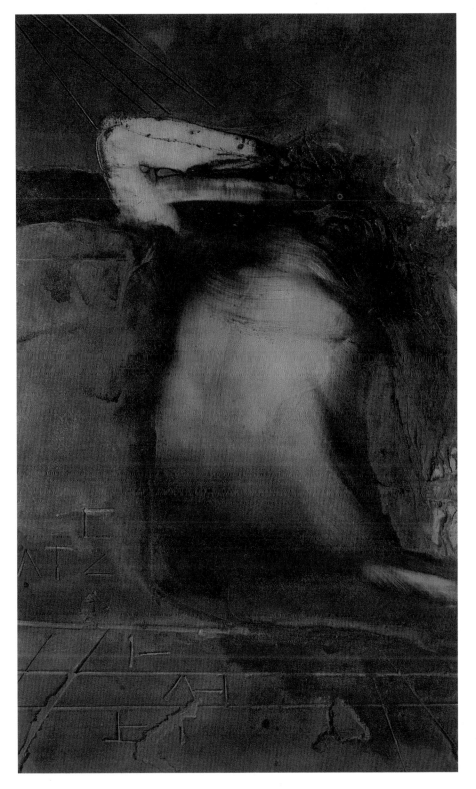

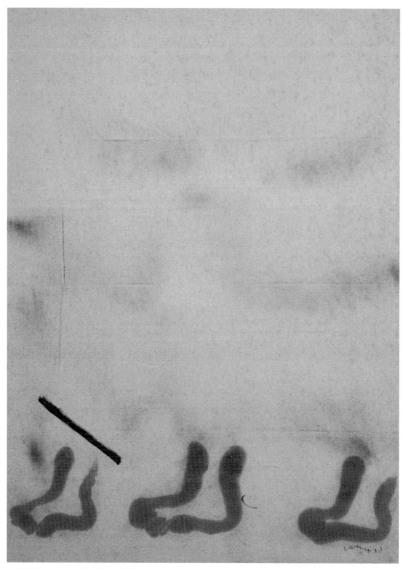

三隻腳　1981年　綜合媒材　196 × 143cm　此作作者隱藏著加泰隆尼亞人的寓言之說─「三隻腳」，意思是說把事物或人生複雜化、自找麻煩

雙腳　1985-1986年　陶器　30 × 40 × 28cm

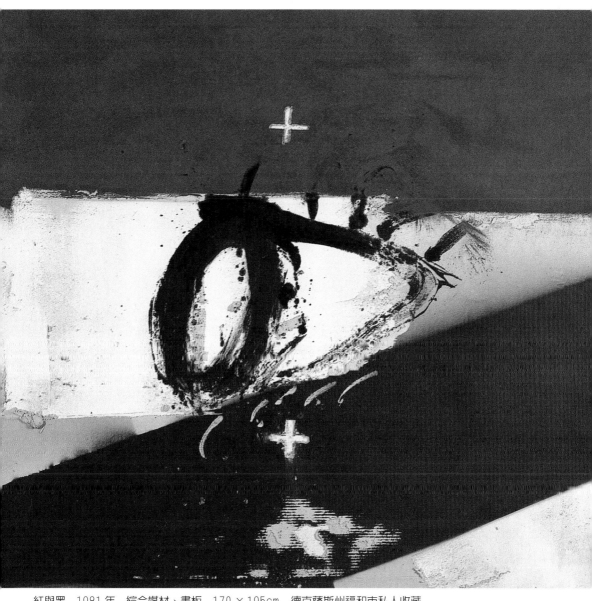

紅與黑　1981年　綜合媒材、畫板　170×195cm　德克薩斯州福和市私人收藏

文件夾素材　1981年　綜合媒材、畫板　130×130cm　巴塞隆納私人收藏

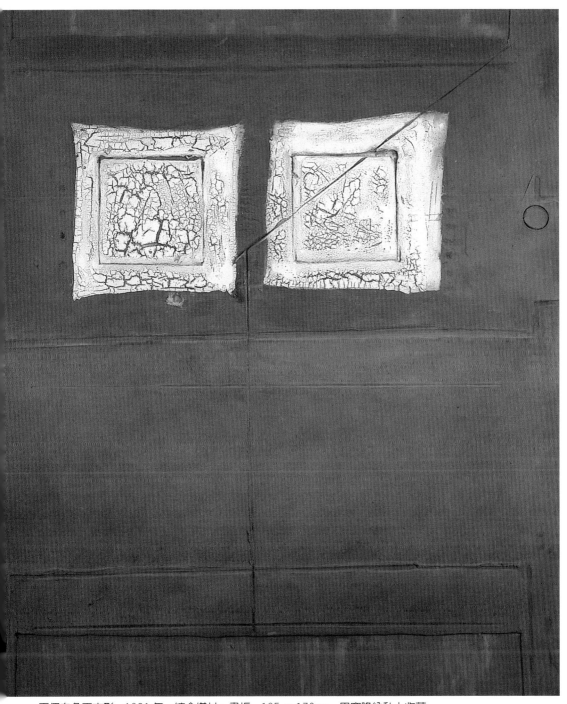

兩個白色正方形　1981 年　綜合媒材、畫板　195×170cm　巴塞隆納私人收藏

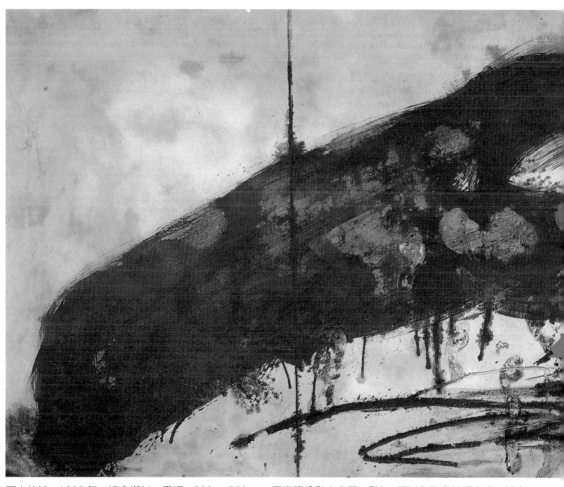

巨大的結　1982年　綜合媒材、畫板　200×500cm　巴塞隆納私人收藏　「結」可以有許多詮釋方式，如人生有「結」打不開、心結、受綁、束縛等

有記號的藍　1981年　綜合媒材、畫板　38×46cm　巴塞隆納私人收藏（右頁下圖）

160

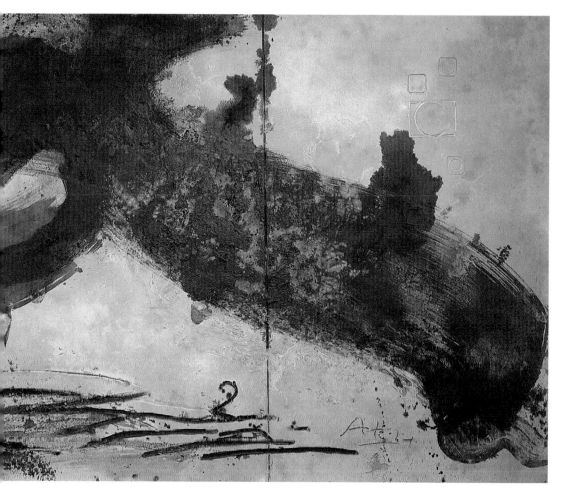

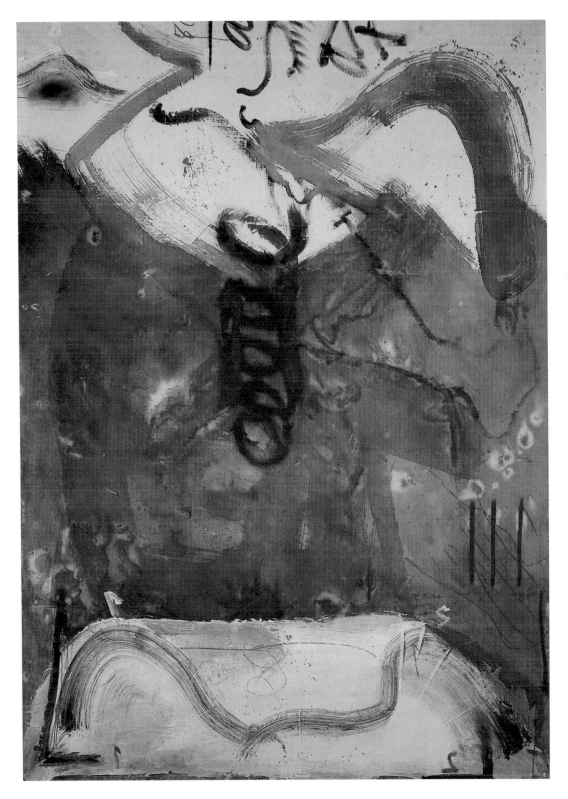

凡立水的 T　1981 年　綜合媒材、畫板　200 × 275cm　加州洛杉磯薩金設計中心藏

黑色螺旋　1982 年　墨與壓克力顏料、布與畫布　320 × 237cm　巴塞隆納私人收藏（左頁圖）

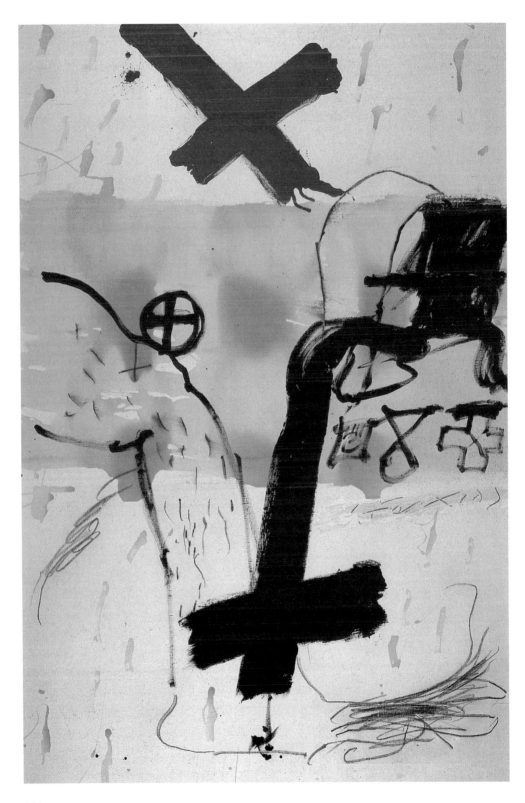

藝術家雜誌社　收

100　台北市重慶南路一段147號6樓

6F, No.147, Sec.1, Chung-Ching S. Rd., Taipei, Taiwan, R.O.C.

姓　　名：＿＿＿＿＿＿＿　　性別：男□ 女□ 年齡：＿＿＿

現在地址：＿＿＿＿＿＿＿＿＿＿＿＿＿＿＿＿＿＿＿＿＿＿

永久地址：＿＿＿＿＿＿＿＿＿＿＿＿＿＿＿＿＿＿＿＿＿＿

電　　話：日／＿＿＿＿＿＿＿　手機／＿＿＿＿＿＿＿

E-Mail：＿＿＿＿＿＿＿＿＿＿＿＿＿＿＿＿＿＿＿＿＿＿

在　　學：□ 學歷：＿＿＿＿＿＿＿　職業＿＿＿＿＿＿＿

您是藝術家雜誌：□今訂戶　□曾經訂戶　□零購者　□非讀者

客戶服務專線：**(02)23886715**　E-Mail：**art.books@msa.hinet.net**

人生因藝術而豐富・藝術因人生而發光

藝術家書友卡

感謝您購買本書，這一小張回函卡將建立
您與本社間的橋樑。我們將參考您的意見
，出版更多好書，及提供您最新書訊和優
惠價格的依據，謝謝您填寫此卡並寄回。

1.您買的書名是：＿＿＿＿＿＿＿＿＿＿＿＿＿＿＿＿＿

2.您從何處得知本書：

　□藝術家雜誌　□報章媒體　□廣告書訊　□逛書店　□親友介紹

　□網站介紹　　□讀書會　　□其他

3.購買理由：

　□作者知名度　□書名吸引　□實用需要　□親朋推薦　□封面吸引

　□其他＿＿＿＿＿＿＿＿＿＿＿＿＿＿＿＿＿＿＿＿＿

4.購買地點：＿＿＿＿＿＿＿＿＿市（縣）＿＿＿＿＿＿＿書店

　□劃撥　　　　□書展　　　　□網站線上

5.對本書意見：（請填代號1.滿意 2.尚可 3.再改進，請提供建議）

　□內容　　　　□封面　　　　□編排　　　　□價格　　　　□紙張

　□其他建議＿＿＿＿＿＿＿＿＿＿＿＿＿＿＿＿＿＿＿＿

6.您希望本社未來出版？（可複選）

　□世界名畫家　　□中國名畫家　　□著名畫派畫論　　□藝術欣賞

　□美術行政　　　□建築藝術　　　□公共藝術　　　　□美術設計

　□繪畫技法　　　□宗教美術　　　□陶瓷藝術　　　　□文物收藏

　□兒童美育　　　□民間藝術　　　□文化資產　　　　□藝術評論

　□文化旅遊

您推薦＿＿＿＿＿＿＿＿＿＿作者 或＿＿＿＿＿＿＿＿＿類書籍

7.您對本社叢書　□經常買　□初次買　□偶而買

地毯　1982 年　作者再一次利用材料反射其「運作本質」，人往往忽略可運用之本質而求更遠之意

腳與紅十字　1983 年　凡立水塗料、畫布　195 × 130cm　私人收藏（左頁圖）

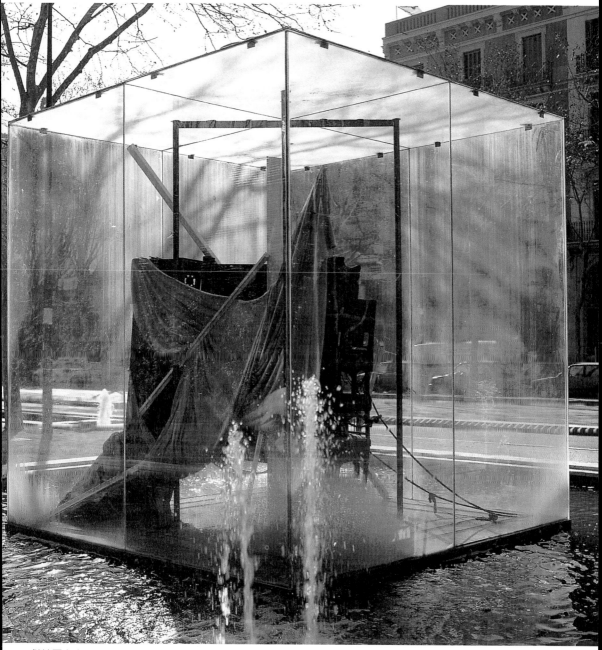

獻給畢卡索　1982年　多媒材　4×4×4m　巴塞隆納：Passeig de Picasso

浮雕效果的椅子　1979年　綜合媒材、布　116×65cm　私人收藏（左頁圖）

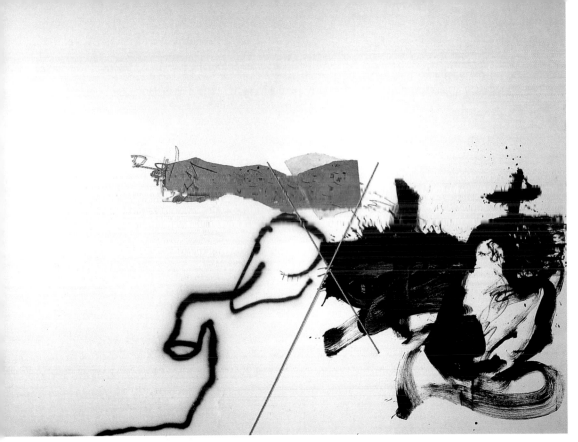

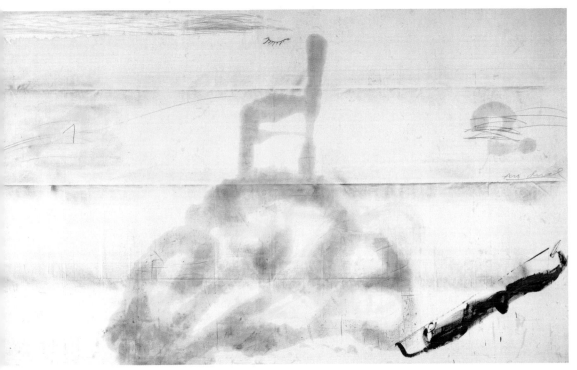

沙發 1983 年 綜合媒材
97 × 46 × 54cm 私人收藏

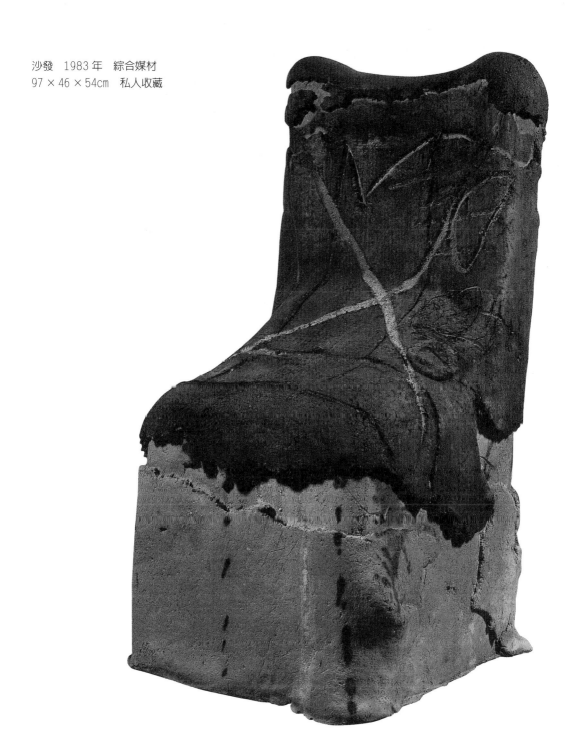

手部 1985 年 油畫、拼貼、裝置、油畫布 225 × 330cm 巴塞隆納私人收藏（左頁上圖）
油的影像 1982 年 綜合媒材、油畫布、布、拼貼 210 × 351cm 巴塞隆納私人收藏（左頁下圖）

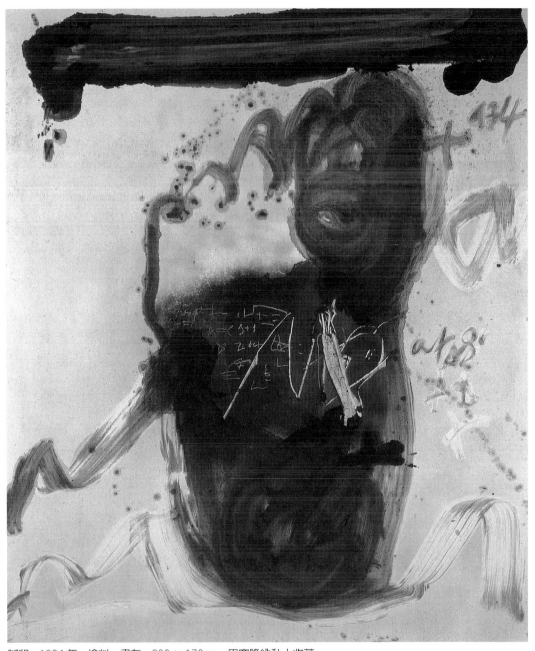

腳印　1984年　塗料、畫布　200×170cm　巴塞隆納私人收藏

側面身影　1984年　凡立水、蠟筆、畫布　97×162.5cm　巴塞隆納私人收藏（右頁上圖）
M 1/2　1984年　石版畫　70×99.6cm（右頁下圖）

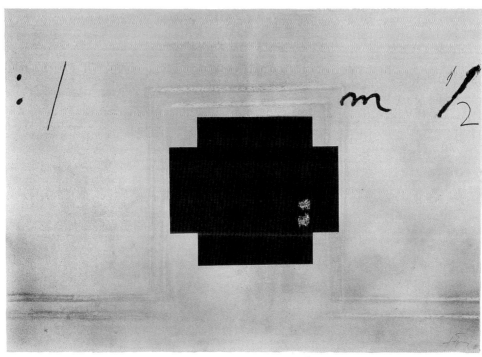

AT. 1985年 版畫 75.5×74.5cm

題字的茶色與白　1985 年　塗料、木板　275 × 250cm　巴塞隆納私人收藏

正方形分割　1986 年　綜合媒材、畫布　195 × 170.5cm　日内瓦私人收藏

頭蓋骨與矢　1986 年　綜合媒材、畫板　162 × 130.5cm　德國私人收藏

白色、黑色與文字　1988年　油畫、在硬紙板上刮、割畫　206 × 150.5cm
巴塞隆納達比埃斯美術館藏

176

栗色上的麻布　1987 年
綜合媒材　195 × 301cm

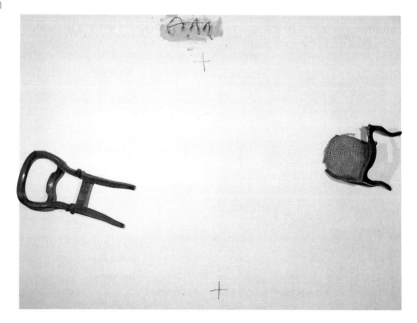

白色與椅子　1987 年
綜合媒材與在油畫布上
裝置　225 × 300cm
巴塞隆納私人收藏

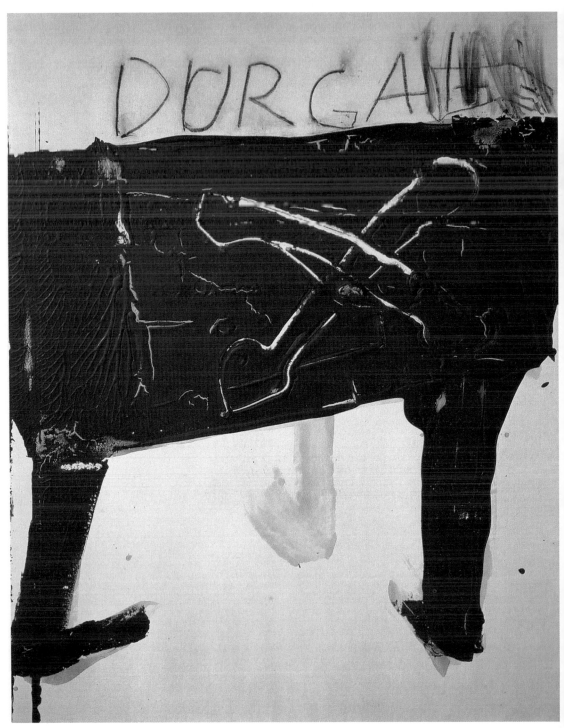

DURGA 1988 年 綜合媒材、畫布 162 × 130cm 巴黎魯倫畫廊

大塊形　1988 年　綜合媒材、畫板　300 × 250cm　巴黎私人收藏

女人　1988 年　由畫面中我們隱約可見一位女人坐在一張椅子上，但也可詮釋為
一個女人頭部（依其眼睫毛之比例來論）。實際上，達比埃斯在其作品上詮釋之
意，通常都留給欣賞者「自由想像」；也就是觀者想要怎麼想，即是那麼呈現

身體　1988 年　石版畫　105.2 × 59.8cm（右頁圖）

9/60

抬高的腳　1988年　綜合媒材、畫布　250×300cm　私人收藏

黑色浴缸　1990年　綜合媒材、畫布　200×400cm　巴塞隆納達比埃斯美術館藏

黑色上之白　1991 年　油畫、紙　76 × 112cm　巴塞隆納私人收藏

兩個十字　1989 年　綜合媒材、畫紙　50 × 66cm　紐約私人收藏

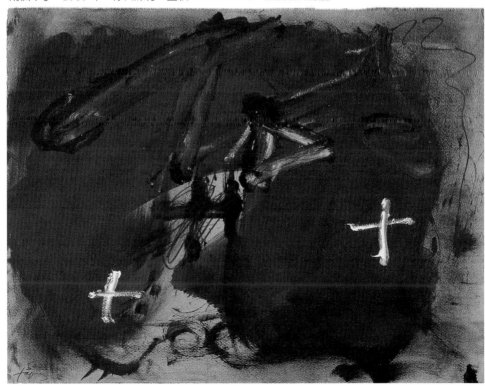

油畫布上的卷畫布　250×270cm　此作達比埃斯再次強調材料的重要性,畫布上再也沒有油料顯示,且畫布是以背面捲起,有種反涉中國式國畫的風格,然其畫面的文字即是主題及其尺寸

巨足　1991年　雕刻　高18m
巴塞隆納新藝術館藏

椅子　1992 年　綜合媒材、畫布　114.5 × 146.5cm　巴塞隆納私人收藏

腳　1988 年　綜合媒材、畫布　162 × 130cm　巴塞隆納私人收藏

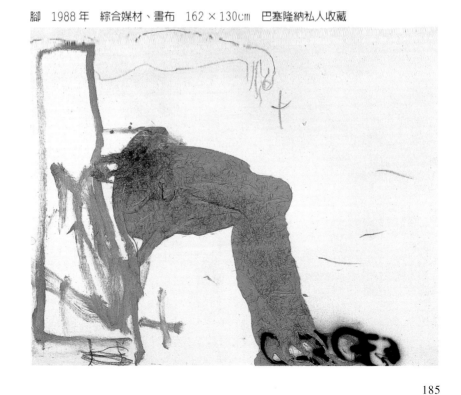

愛與認知　1991年　綜合媒材、畫布　195×340cm

大桌子　1992年　綜合媒材、畫布　226×301cm　私人收藏

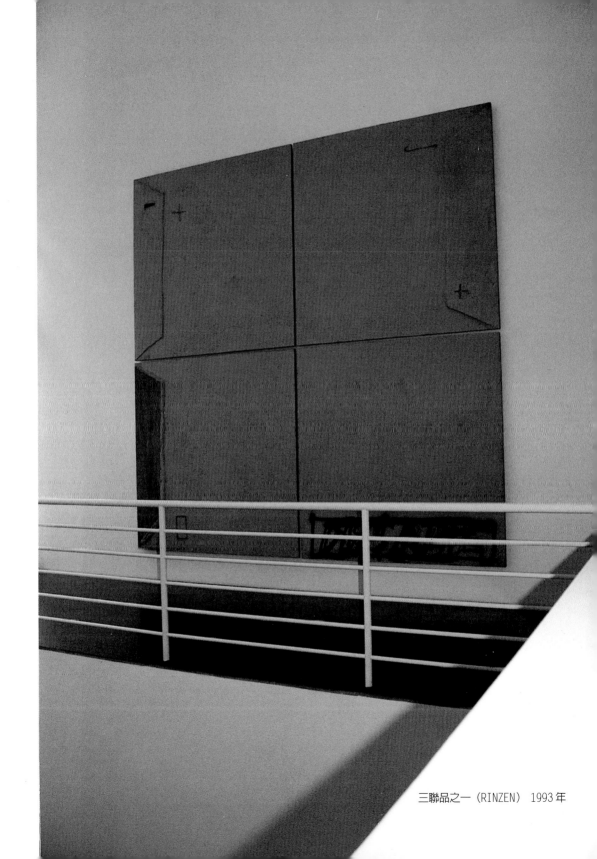

三聯品之一（RINZEN） 1993 年

義，可以讓我們瞭解達比埃斯八〇年代末期到九〇年代初期的創作心情——充滿了影像、文字及神秘符號———幅描繪達比埃斯整個創作生涯符號的濃縮作品，有許多特殊的創作符號在此出現，也在其過去創作中呈現。

九〇年代的藝術創作觀念

依照巴雷丁‧羅馬（Valentin Roma）的說法：「九〇年代達比埃斯的創作，引用了許多以前所用過的創作符號；例如十字、門、眼睛或身體的一部分，但創作手法與技巧確改變了，尤其是身體的一部分，在這幾年經常是被用來做創作的主題；從西班牙巴洛克藝術到令人神迷的神話故事創作，從東方的色情符號到最近戰爭（科索沃與塞內加爾等）所造成的殘酷景象。」

身體與圖騰

把身體的一部分表現出來，是藝術家想要傳達的意境。我們可從藝術家一九九八年三月到五月在達比埃斯美術館的大展——「達比埃斯圖騰與其身體」的展覽；看出藝術家對身體的某部分做為創作題目非常滿意；他說：「我開始對片段身體部分的創作有興趣，同時也對傳統的繪畫反感對於我來說，片段的身體代表有暗示性、沒有完成一種東方的大師們經常所用的表現手法一種對世界的看法，與中國的宇宙論是一樣的，和英雄主義論是一樣的，也就是說只要您去做就會成功，換句話說；也可以解釋萬事皆要有恆心，所以並不是每一件事皆是自我形成」。

這種觀念，在其一九九一年之作：〈十字與腳〉可以驗證；一件借由畫面中所畫的腳，以及藝術家用自我的腳走過畫面的腳，來感受他所留下來的創作手法。腳在此的觀念是有前進之意，象徵人類慢慢走向我們所要等待的未來。

〈作品〉（1996）是一件單純的人體表現，象徵著只是做暗示的符號標語；一位坐像的人，將手放在中間，這種姿態與他一九四七年所畫的自畫像是一樣的。作品中有兩個黑色的繪畫原素出現：一個在心臟地帶，一個在頭部位；頭部象徵控制人的思考主位，心臟

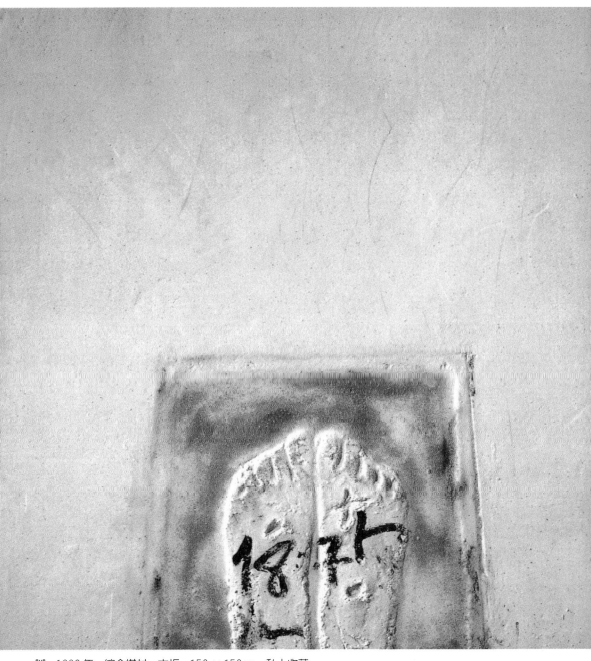

腳　1992年　綜合媒材、木板　150×150cm　私人收藏
達比埃斯的此件作品，讓我們想起他以前的創作主題和技巧，但從某個角度來說，與往常一樣，他會加入新的繪畫元素。我們從畫面可以看到腳上有倒立的「T」，而背景式平滑的，給作品有一種新的美學欣賞

象徵控制我們的心情中心（中樞神經）。這麼重要的地方，它卻有兩個黑色符號出現——十字在心臟地帶象徵火（心、火、心情），另一部分有一條對角線放在頭的部分。這件作品用黑線來代表畫框，除了身體之外，其他都是黑線組合而成的，象徵將兩個世界連接起來。

〈畫框與十字〉（1998）畫面中我們可以看到非常大的肺部，展現在畫面中，一種巨人的達比埃斯式結構，好像與達比埃斯的象徵符號對話。一個大的黑十字直插入心臟地帶，這個肺部與心臟是我們的生活要素，藝術家借由它們來對我們訴說一些事，一個生命不可缺乏東西，這些東西不再只是單純的用於走或是活動，而是暗示我們要認識生命的重要性。

千禧年的創作

達比埃斯最後創作時期的作品，也就是說目前的創作；他在東尼・達比埃斯藝廊（他兒子開的藝廊）展出的作品——西元二千年的創作——這一年他又集結了許多以前的象徵符號；例如：十字、眼睛、局部身體、數字或一些藝術家早期的創作符號。雖說他在技巧上有廣泛的運用大理石灰加綜合素材，但大致上來說並不是創新的手法。不過可以這麼說，是藝術家自己要給其作品顯示主要表現之法。所以從造型觀點來說，這些作品明顯的展現出一種非定形主義時期所表現的極限法。

怎麼說呢？材料再重新回到主角位子，比畫面、質感更有重要的訴求。我們可以舉一個例子；〈Fertilidad〉之作我們可以看見畫面有一些一團一團的材料來象徵雞蛋圓體，與平面的質感做比較，您就可以瞭解材料在此的重要性了。另一件作品，〈眼睛的材料〉也使我們再次看見藝術家最迷戀的創作符號：眼睛，一直在尋求與觀賞者眼光接觸的眼睛。這是藝術家最具觀察力的一件作品刻畫眼睛及它觀看的表現。

據安迪斯（Xavier Antich）在他寫達比埃斯論點的說法時指出，達比埃斯的眼睛讓人感到有「正在看」的意思，作品是讓我們感覺

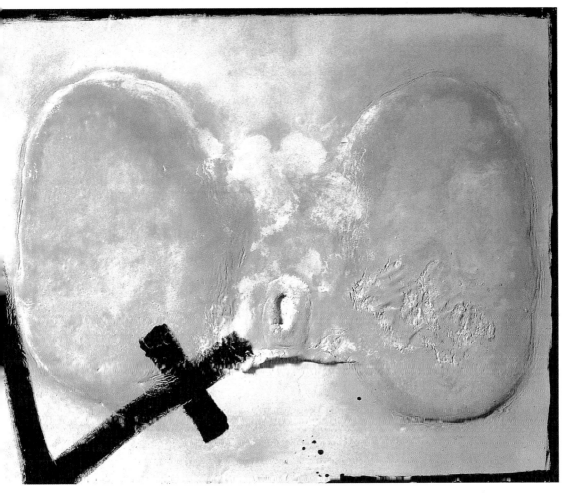

畫框與十字　1998年　綜合媒材、木板　130×162cm　私人收藏
這幅作品我們好像隱約可以看到三種同樣形式，不同意義的符號。一是他像一個肺部左下被十字插入，一是像心臟一樣被十字插入，最後像一個射精的男性器官；無論是像哪一個符號，他都被一個黑色框給框起來

到「被它看」的感覺，所有達比埃斯此時創作的「眼睛」都在看著我們。

　　眞的！這種創作的感覺，是讓我們感覺到眞的有一種不安的感覺，一種眼光正在尋求與我們的眼光接觸，尋求與正在觀察它的眼睛接觸的感覺。所以這又是一個新創作的里程，等待著我們再一次的欣賞。

達比埃斯訪問記

巡梭達比埃斯的畫室，四周寂靜無聲，看著散放四處的作品，你似曾得到一個假象，畫中的影像跳脫了畫面的墓園，十字架復活了，破衫與蠟罐祭起了撒旦的儀式。腳步聲在畫室中迴響，似有隱藏式攝影機突然帶來生命活力，畫板，防油紙會紛紛活起，喀嗒、喀嗒地咬噬東西。

從十八歲起，達比埃斯就頂著一頭灰髮，肺結核的毛病使他很少開口說話，完全沉浸於十九世紀蘇俄與法國小說的世界中。廿七歲時，他在巴塞隆納舉行首次個展，數年後，就掀起一陣達比埃斯神話旋風：在紐約舉行展覽、獲得聯合國教科文組織與大衛‧柏特基金和卡奈基大獎、榮獲法國共和總理首獎、在漢諾威、維也納、漢堡、科隆等地舉行重要展出。如此經由機緣與傳播，達比埃斯成為西班牙激進青年的模範畫家，在反法西斯與反種族隔離運動中，建立自己的神祕繪畫語彙。

了解達比埃斯的人不多，有些人則假裝懂得他。其實達比埃所要表現的不過是天才與白癡的一線間。這位愛穿著睡衣、內褲作畫的畫家，常給他屋頂小花園的草草木木賦予哲學思想，他認為自己較之斯德哥爾摩的皇家藝術學院院士，並不會顯得特優或不及。

達比埃斯的畫被歐洲各大收藏家收藏，今天他卻受坐骨神經痛的折磨，什麼事也無法做。西洋占星術預測射手座的人都可能有坐骨神經的毛病，生於一九二三年十二月十三日的達比埃似乎也難逃這一劫，時時得忍受這椎心之痛。

達比埃斯（以下簡稱達）：幾天前我的身體狀況還不壞，但後來就差了，常常心痛，舉起畫筆都覺得難過。

記者（以下簡稱記）：畫畫可能毀了你的身體。

達：對呀！我一直在做傻事。

記：別人稱你「世界的西班牙人」有沒有帶給你困擾，或者你已經

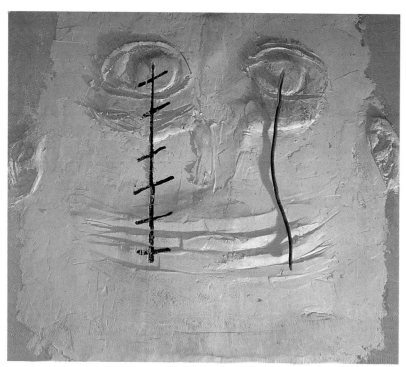

材料式的眼睛　2000 年　油畫、大理石粉、凡立水與在木板上裝置　175 × 200cm
巴塞隆納達比埃斯美術館藏
以這件作品達比埃斯開始了 2000 年的新創作。這裡我們可以看到藝術家重回微巧
的觀察力。眼睛，這個符號的使用是藝術家刻意要與觀賞者對話的象徵：一種視
覺與精神的對話

習慣了？

達：有些事對當事人來說，常常被忽略。知名的藝術家就像是感情
被走私的先生：總是最後才知情的人。即使有些人以此來攻擊我，
我還是很高興有此榮幸代表我的國家。

記：你曾在世界各地舉行展覽：法國、德國、美國……所以必然身
經各種不同文化的變換趣味。你認為何處的大眾最欣賞你的作品？

達：哈！畫家最大的問題就是無法像歌星那樣直接面對群眾，所以
沒辦法看到觀眾的反應。有時候甚至展覽開始了，本人卻還不知
道。

記：有些評論者認為你是屬於「全世界」的畫家，甚至「全宇宙」的
畫家，你認為何者了解你最真確？

達：其實有時社會地位較下層的人，反而更能了解我的畫，像電工、木匠，或在展覽會場掛畫的人。曾有一次，一位觀眾在我一幅畫前心臟病發作。

記：是你畫中什麼使他受到衝擊？

達：不、不，完全是巧合。可是救護車來時，他堅持躺在原地，眼睛直盯著我的畫。事後，他告訴我那幅畫帶給他「極大的精神解脫」。很不可思議，是不是？現在這幅畫藏於庫思塔的美術館。其實這張畫很簡單，分三部分，加上少許的線條。事實上這位觀眾只是看著一片灰茫沱的畫面。

記：如果有人對著你的畫做一些價值評斷，你會糾正他們，或者只是在一旁靜享他們的討論，即使其中有誤解？

達：如果對方很正經地討論，我是不會打斷的。其實有很多人討論畫作，自己卻沒有多大的概念，討論的結果經常偏離主題，與實際毫不相關。因為一般人對美學均有先入為主的觀念，最後卻無法消化。

記：假設你現在在巴塞隆納同時舉行四個展覽，一位觀眾連看四處，努力吸收你的作品，最後精疲力竭地說：我一點也看不懂。你會喜歡以下哪一種結果：這位觀眾事後將你的作品忘得一乾二淨，徹徹底底，或是強迫他了解你的畫？

達：啊！這就是我深覺遺憾之處。我們的教育缺少感性的教育，這是教育部的當務之急，我們已落後其他國家太多了。

記：落後那麼多嗎？

達：嗯，我對你的訪問還是沒有坦白回答。剛才我告訴你我不會糾正別人對我的不解，其實我覺得他們不夠人性化。另有些人不是抄襲，只是沿襲，跟隨我走出的流派，但大多數的人還是大大方方直截了當地模仿、抄襲。

記：當別人稱呼你「大師」，你如何自處？

達：確實很困難，尤其接到一封韓國寄來的信，開頭就寫道「大師鈞鑒」，或一個中國畫家告訴我——在我的畫中發現了自己的國家。東方人常常輕忽自己的傳統而想和西方人一樣，現在轉而感謝我讓他們重新發現中國。

記：時光飛逝，你的懷疑心與日俱增或遞減？

達：有一陣子我在畫室中唰、唰、唰就完成一幅畫作，但現在則不。例如我在做畢卡索紀念碑時就考慮了許多，因為我並不是一個強硬無情的雕塑者。同樣的情形也發生在我正進行的塞蒙建築雕塑。

記：你擔心死後作品的去向嗎？

達：非常擔心，這也就是為什麼我要籌設達比埃斯基金會，這花費極大，可能得等兩年半的時間。

記：做大事的人總是寂寞的，你覺得呢？

達：確實如此，但還是得去做。藝術之路本就寂寞，因為畫家必須專注，檢視自己的內心，繼而發現其中的交叉口。這個 X 我畫在許多畫中，可以發現真實與真實本身的矛盾困惑。這十字交叉口是觀察者與被觀察者這兩個完全陌生的人的相交處。

記：這會不會造成太過自我？

達：一點也不會。這種掙扎是要發現真實的現實，發現世界，絕不是一時興起。

記：你是否被別人歸類為激進派畫家？

達：我認為我是激進派畫家，這也可能意味著左派。我認為文化可有左右派之分，但絕非左右黨派之別，因為一般人印象中認為右派較大膽，而左派較大眾化、具煽動性、社會批判性。我只願說那些想提倡古典主義的人都害了一種病，而且不斷地散布。明暗法、透視法的運用使人物看來像極了傀儡，似乎被墳墓中超自然力量的一根繩索所操縱；這對真實是一種打擊。

記：繪畫世界的愛憎，是文化遊戲不可或缺的一部分？

達：幾年前我開始覺得該著眼於永恆的事。

記：超越善與惡？

達：這就是我試著做的。

記：很明顯，你的起居室決不懸掛某些藝術家的作品。

達：因為我只願懸掛與我能產生精神共鳴的畫家作品。我喜歡與畫家交換畫作。你看到左手邊的畢卡索作品嗎？這就是當畫家的好處，可以交換作品。

斷頭 1996年 油畫、
紙 157.5×130.5cm
巴塞隆納私人收藏
畫面出現一個沒有頭的
人體，雙手握著、兩隻
腳縮著，好像躲在某處
一樣。這裡我們再次看
到十字出現畫面正中央
心臟部分；這個心不只
是讓我們有生命，也是
愛的表現

記：什麼是你最大的煩憂？

達：我發現人的生命是有限的。病魔可以隨時扳倒一個人。此外，
就是基金會的成立，可以將我的理想付諸實現，我所剩的日子不
多，但我死後，朋友與收藏家都能繼續努力。

記：有什麼基本的價值，是永遠不會受影響的？

達：求知之心。求知是全世界最美好的事。沒有好奇心，人性就無
法發揮作用。（李婷婷譯）

雙重意義和不可能性
達比埃斯大型回顧展

馬德里索菲亞皇后國立藝術中心舉辦達比埃斯四〇年代到二〇〇〇年的作品，共有九十件，使觀眾可以觀察到藝術家沿著這樣寬廣藝術創作階段的發展，從展出的作品當中，明顯地透露出「達比埃斯的繪畫仍飽含著雙重意義和不可能性」；另外，還可以察覺到在他作品中的「重複性」，一種五〇年代和六〇年代初為數不少的藝術家們所使用的手法，就這點而言，此次展覽的策畫人提到「（達比埃斯）最終總是把這些重複的（成分）元素個人化及據為己有，並回復了其唯一性和獨特性。」但是就這位藝術家的情況而言，首先這重複性是一項「永恆的未知」。這項回顧展繼馬德里展到五月後，除了五件作品出借困難尚在洽談中之外，其餘作品將轉往德國慕尼黑 Haus Derkunst 展到八月底。

達比埃斯對廿世紀美學的貢獻，是他從一九五四年以來特殊採用的創作素材和其結構組織，同時也是給予他繪畫作品像「上坯牆」（Tapia）一樣的顯著特性，而且特別是這項特性恰恰與「藝術家的姓」完全相符，可說是渾然結為一體，並為他所有的繪畫帶來魔術般的魅力！就如同他本人在一篇文章「關於牆的通訊」中提出的解釋，從最早的時期他就已經注意到這特點所提供的豐富性的創作傳述。

對達比埃斯而言，並不存在材質本身在美學上可能性的分析，而是一種神奇屬性和轉換的追尋，而這些「牆」當中最根本的不是由結構和混合色彩的品質所衍生的造形效果，而是將材質所代表的精神延續，如：在所要呈現物體和所採用材質之間的差異性並非必然。這些繪畫，這些「牆」，向我們展現出一個變化無窮的變形世界，在那兒這位像煉丹仙人的藝術家在瞬息間為無形賦予形體。

創作一幅畫對達比埃斯而言，是將自己帶領到另外一個境界並超越自我；突破阻礙我們天性和阻隔人與環境之間的屏障。設法將自己與所有不成形的材質融合，還有某些少量物體或動機念頭的萌發，如：椅子、門、窗戶、鞋子、腳和其他等等，正對我們說出這位藝術家所使用的材質在在與其本人息息相關並可視為一體，同時在他的許多作品中，時常採用某種特定的符號和字母，特別是「|」字和字母「A」和「T」。達比埃斯的作品在向我們轉述藝術家的創作理念，就像是一位煉丹道士有能力發現東西本有的天性，然後將本質轉換並賦予生命。

像提煉仙丹的道士一樣，達比埃斯在尋求他的作品給予觀眾一種特殊的效果，在許多時候傳達出有意願使作品取得像謝恩供禮一般，甚至觀眾只要在身上某些部位塗上一些就能達到產生治療的神效似的。整個說來，達比埃斯的作品充滿著某種不可能性，就如同他本人多次地重複申述道：「所有的藝術都不失為一種遊戲、一項陷阱來讓觀眾重新認識和接受，從那裡觀察達比埃斯如何一氣呵成地以『X』形記號橫跨整個畫布，或用其他的線條取代它原本的真實性來代表一個物體。」

此次回顧展主要重心在於雙重意義和不可能性兩種元素，飽含在這位加泰隆尼亞藝術家繪畫之中。達比埃斯是一位跨騎在歷史和不同文化的兩種情況的藝術家，從一方面看來，他的題材和念頭是扎根於日常生活的元素和包括取自廢舊器的，是比較接近對抗於抽象表現主義反應的一代；另一方面，他的美學需求基本上與存在主義潮流相接合。如此，以達比埃斯的案例而言，重複性是首要的永恆未知數，對他本身來講，藝術家彷彿是一位新的

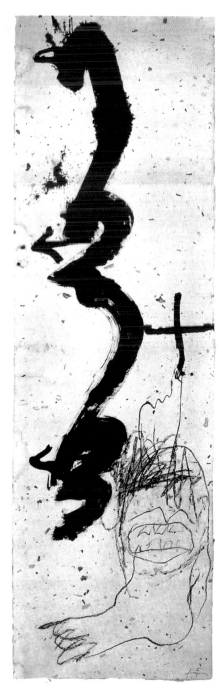

1-2-3　1995 年　油畫、紙　164×52cm
私人收藏
這裡的腳出現在畫面中下方，與上方的黑線 1、2、3 相對橫，每一個數字有一個箭頭，象徵結構布局的平衡

荷馬史詩中的英雄Aquiles，是怎麼也不可能跑贏烏龜。期望的目標在藝術家眼前，但是為了要能抓住它，藝術家深刻地領略到必須要把創作更提昇……而且總是還能再進步一點，達比埃斯的創作方式也是依照這準則發展的，並且與過程中發生的變化和意外相結合，對達比埃斯而言，藝術有種宗教儀式的特性，可對良知產生調整的作用。

在達比埃斯的一些寫作中，作者本人對我們提到繪畫是挑起我們深入對潛意識世界特殊觀點的開端，除此之外，形成了某些具體行為的範例，讓我們個人的生命及我們對社會和對大自然的關係更有意義和充滿了愛。這種「深度的覺悟」狀況，不僅是可能達到，根據達比埃斯的說法，可以從教育著手，尤其是經由慣常儀式的實行和呈現，通常是日常生活中平庸的元素所形成最接近藝術家的生活，如：一隻鞋、一張床或一個盒子等，其他的物品，依照達比埃斯所敬重的佛學中的禪的教育——「靜觀所得」——在那兒「涅槃」或「徹悟」常攪合在紅塵俗世之間。

對於過度崇拜邏輯理念的文明，達比埃斯總是抱著猜疑的態度，而終在精神領域中找到創作靈感的泉源，他主張提供欣賞和具深遠影響的美學，但同時具備強烈幽默、諷刺和趣味性的使命。藝術不僅能如科幻存在，而藝術家的角色則近似神祕主義者、佛寺中的和尚或者如同變戲法的人，這魔術師以他的花招手法讓觀眾參與他的魔術表演。

達比埃斯一九二三年生於巴塞隆納，從四○年代崛起於國際藝壇，在各地重要的美術館及藝廊舉辦過許多的展覽，贏得許多重要的獎項，如：魯本斯獎、藝術金牌獎、林布蘭特獎、法國繪畫國家獎、日本皇家獎、威尼斯雙年展金獅獎等等。同時已出版不少其著作，如：《藝術習作》、《藝術之於美學》、《個人回憶錄》、《真相如藝術》、《藝術和精神》、《藝術的價值》、《藝術的經驗》及《藝術和其地位》等書籍。在早期作品中，有許多自畫像，據藝術家本人所說，當年知道素描是繪畫中非常重要的基礎，但是沒錢雇請模特兒，所以將自己當模特兒不斷地描繪並磨練技巧，以致在此次回顧展中有許多自畫像素描。（周芳蓮文）

不盡的終局 ——
達比埃斯與禪道

西方近代繪畫開始與東方接觸日增，逐漸由淺而深：早一點像惠斯勒到梵谷就對日本的浮世繪有強烈喜好。惠斯勒用色的不淡高雅很接近廣重的青與鐵灰，史家很喜歡把他的一幅倫敦橋畔景色與廣重的一幅著名橋景相比。梵谷喜歡強烈鮮明的色彩，尤其是歌麿與豐國的人物，也有好幾幅梵谷的畫是把歌麿、豐國的版畫當成背景畫進去的。可是在骨子裡，他們二位仍是典型歐洲油畫傳統，與東方的融合仍然相去甚遠。

再走近一點從四〇年代的抽象表現主義，鈴木大拙的談禪著作曾經起了不少啟示作用，無論紐約、巴黎，一度國際色彩混雜而濃厚，東方人如趙無極、菅井汲、金井俊滿、岡田謙三、川端實等的作品與米孝、克來因、馬察威爾、窩耳斯、蘇拉基等這些人的作品乍看相去不遠了。

我以為這一段時期又是貌似而非神似，實際上彼此卻愈走愈遠，怎麼說呢？如果僅是抽象風格而無支持長久創作下去的畫思哲理，則必衰退消失。這樣回到「個人」而不能結合成一容納更廣泛的國際運動，大概就是缺乏了共同畫思之故吧！抽象表現所成的國際性事實卻要靠杜庫寧以人物與風景為暗示的幾段時期，連結到歐洲以非形象為出發，不完全以純抽象風為主的（包括我們熟知的眼鏡蛇畫派、西班牙的達比埃斯、沙伍拉、米拉瑞斯、法國人杜布菲等）這些人結合成的非形象主義反倒成為主力。我們應該注意這「非形象」的形成，是直接遙承了達達主義全面否定了古典式的歐洲繪畫傳統，再經過超現實主義的洗禮，主張徹底解除面對外界受肉眼牽制的障礙，但又不是祇徘徊在抽象的姿勢（Gesture），而是把透過潛意識辨認出來的形象——它可以是符號、象徵（一團色或一

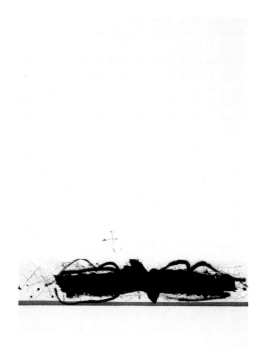

根流動線條），也可以是能清楚看出的物體形貌。我們可以說從米羅、克利這些單獨個人的樣式再度被吸收進去。有人以為這是一種「人間性」的再出發，如果我們再往深處去挖，存在主義又顯然在暗中支配。人本身的處境成為藝術上探討的對象，人自身的處境何以求呢？其實又是從某一特定的時空狀態。像貝克特的椅子，卡謬筆下不安的異鄉人，傑克梅第形象下乾瘦的人體，阿貝爾畫中半人半獸的怪物，甚至杜庫寧大張油彩中半顯的女體。這些都不僅是表達個人而已，不如說是藝術家與他周圍「自然」的對話更為適當！換而言之，藝術不是個人的姿勢，它需要內發與外射，是這段距離之間的回聲才能使第三者（廣義的大眾）碰觸，否則何來共鳴與感動呢？

　　藝術家關切實在（reality）自古皆然，但在手法上又是壁壘森嚴，東西各異。中國畫家過去愛爭正位，常以正統自居，一旦有此想法就會以為除己之外都是旁門左道，頑固汗腐隨之而生，終至僵化，斷送了藝術生機。小者個人，大者國族，到了那個階段就是可怕的沉落時期了。西方何其不然？從達文西到羅丹、高爾培都堅持忠於肉眼所見形象，不容更改，一樣是固執可怕的。所幸時過境遷，要感謝那些烈士先賢，敢於向多烘思想挑戰革命。到了我們這一代，藝術家能自由溝通吸收的角度擴展多了。偏見之外，主見當然也還得有，要不然不又成了人云亦云的應聲蟲了嗎？由主見能進一步深入而成洞見，那可能才是設身立命，關今開來型的人物。

　　達比埃斯在現代美術上常被提到，他的藝術形式由早年超現實主義進入非形象，也遞經變遷有四十年的創作過程。他出生在西班牙的文化豐盛地區卡特蘭省，按照當地語文，達比埃斯的意思就是

直式雙聯品　1997年
綜合媒材、畫布、
刮與割　330 × 150.5cm
達比埃斯藝廊藏
這一幅作品一看就感覺非常親切，因為很像東方的水墨畫，但以其結構來論，他屬於極限主義的調子，有極限主義的美學感：簡單力落，極簡之美。反之也是一樣，以東方的虛實來論，也是完美的造形

「牆」，他的畫也以營造牆面的灰質感（以大理石灰攪拌顏料），刻畫出記號、裂痕等透露神祕而帶哲思著名。藝術家的名字能與他的造形以及畫思出於一轍宿命般連結在一起，眞是不可思議。早在五〇年代末蕭勤到西班牙的時候就曾撰文介紹達比埃斯的藝術，卻沒有提起他的思想根源。也許那時候的達比埃斯也正在摸索出他的形式，未能深刻了悟東方的禪道思想。必定是年歲日增，他在這方面的傾向也愈明顯而露骨。最近由研究達比埃斯的專家之一路易柏曼雅（Lluis Permanyer）爲他近五、六年來最新的作品詮釋而成一本大畫冊，稱之爲「達比埃斯與新文化」。柏曼雅所謂的「新文化」究何所指？

原來他具體指出埋藏在達比埃斯畫中的東方禪道思想愈發明顯，此禪道的體認是透過了畫家達比埃斯的靜觀物質生態，我們必須先記清他從超現實出發的這個事實，他成長的年代正逢西班牙在獨裁者弗朗哥當政的年代，文中指出達比埃斯一開始就有反布爾喬亞迂腐生活的左傾思想，但在弗朗哥的高壓政策之下，藝術的形式語言無形需繞道於暗中，也就是說由超現實而轉入非形象主義的晦澀也是必然。雖然弗朗哥已經死了十年，西班牙也已步上民主時代。揭發暴政專制以高舉自由意志的熱情爲後盾，似乎早已成了西班牙藝術家的使命，從哥雅反法國之入侵，畢卡索的流放拒回弗朗哥統治下的故國到達比埃斯的政治海報，藝術家對獨立自主的願望都表現得可圈可點。中年以後的達比埃斯能更深入禪道不啻是另一解脫吧！

禪宗達摩始祖因面壁而悟禪證道，達比埃斯卻在營壁、造壁之後復脫壁而出，有道理嗎？

柏曼雅說：「這個世界性的卡特蘭人（達比埃斯）較之印度人、西藏人更加信禪了。不如說是他覺得禪的理論與實踐是更貼切人類的尺度，不像其他宗教祇能營造出天堂與天使而已。佛教與此相反，要人遺忘痛苦，從受難狀態解脫自己，而此苦難卻不幸正是人與生俱來的。」

西班牙在歐洲因爲地理位置上雖然從大陸傳來的天主教歷史有自，根深柢固，可是卡特蘭地方也混雜有猶太教與回教。達比埃斯

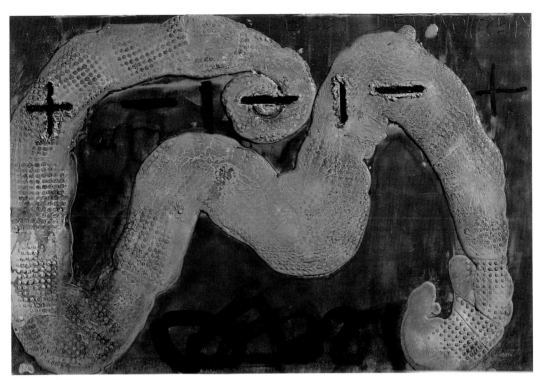

蒙賽尼山之憶　1998 年
綜合媒材、木板
130 × 195cm
達比埃斯藝廊藏
這幅作品看起來像一條
彎曲的蛇造形，在他的
作品主題之後，不難想
像出他是在描述蒙賽尼
山的景色，只要去過這
座山的人，絕對會和我
擁有一樣的感覺：不
錯！這就是蒙賽尼山彎
曲綿綿

出生的家庭是有文化教養的中產階級，文學與音樂修養均高。達比
埃斯曾回憶他父親在他小時講述亞洲：「去接觸東方文化經常能激
起我的想像，我在長大的過程裡常記著中國與印度才有真正的智
慧，他們也是使詩與藝術能盡善發捫出來的一種人。」他也對中國
之有三教（道、孔、佛）並行而嚮往，因為他自始至終反對單一教
條主義，正因卡特蘭地方也能容猶太教與回教，這也使他成為一個
主張混教（Syncretism）主義者。大凡能做到這種地步，也常是開放
胸懷及愛好和平者。從存在主義以後，（兩次世界大戰之間）歐洲
的美術發展確有重新觀照物象的全新面貌。達達主義雖然破壞了西
方藝術理念裡傳統的秩序，卻在發現直接訴諸現有物體物質的運用
上找來新的可能，像杜象把腳踏車輪、馬桶、碎玻璃這些東西成為
他表現的主要媒體，自此藝術實際上已走入另一種美學裡，這才有
畢卡索的名言：「我們甚至能從垃圾箱裡創造出藝術來」。達比埃
斯實際上也是運用物體物質的能手，他一方面是由被運用的物體物

形充分發揮原有的性質，然後再由潛意識的暗語將這物體的形引渡到另一層意義裡，這過程的辨識很容易讓人產生黑格爾式的辯證法則。首先從他造出的破牆景象，覺得我們常有的經驗從這地球上最原始性的「自然」中就早已在那裡了。岩壁沙岸其實仔細去看是最豐富的表層，人類原始的繪畫動機就最常見在岩壁洞窟中勾畫人體與動植物的記號，儘管原初的繪畫並無高深美學可言，究竟人類的遺跡成爲藝術遺產就能對後代發生承先啓後的作用，立體主義產生一方面是人類從十九世紀的數理邏輯與工業文明產物中看到了新的形象，一方面卻又是在原始人的面具藝術雕刻中看到了可以相互印證的造形語言。雖然相差有幾千年，卻又了無阻礙。這證明人之爲人的本性本是相通甚至不變的。達比埃斯的牆面從這點來看，實際比祇用畫布與絹素紙張不是更寬廣得多？樸實得多嗎？

他的用色也壓低到最基層的色相，通常除黑灰白之外，物體原有的色彩像木板、稻草、報紙、紙箱等等這些都極自然呈現出來，或者利用對比、強化的手法使之更明顯突出。他喜歡直接用保護劑（Varnish）來當顏料，保護劑是一種稀釋有黏性原準備塗抹在完成後的油畫上來保護畫面的，其透明度往往在白底或畫布上成爲淺赭，最能接近配合他的泥土色調如黑灰白土紅這些基面，他用這些保護劑也大致保持它流體的特性，或用大筆揮灑成直接潑滴任其流動，把平板的色面帶活。近五、六年來他更喜歡加用噴色效果，但也都限於黑與白色，堅硬厚塗或是刀刮刻鏤的線條與平面就由這柔和的噴色相互襯托，產生了更多的層次與調子。這些都是使他的畫雖然在樸素的色相反而能豐富的技巧。如果這些也與他的繪畫哲學有關，也不能不說是巧妙地把從東方即物哲學借取來的感應　合到他個人藝術之中而異途同歸的吧！

禪道其實是最平易近人的，禪師往往要求弟子力行生活，從最卑小簡易的事物細節如打水、燒柴、掃地中去實踐，也就是要在行動中去參悟，正是所謂的「告戒是參禪，拂塵是參禪，播茶種也是參禪」。對每種事物去關注與集中既然是悟道的直接途徑，拿達比埃斯的畫來看，也即產生了相同的印證，他的畫絕大多數也都集中在一件物體上，椅子、一撮毛髮、報紙、木板、洗澡盆、床、杯

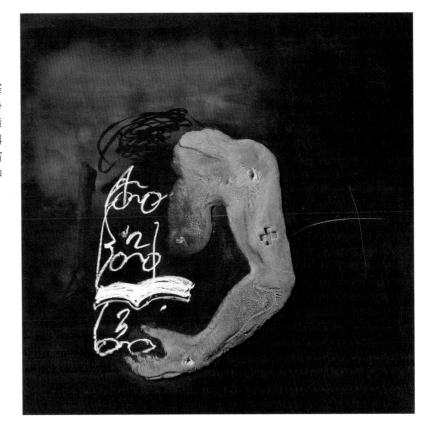

讀　1998年
綜合媒材、木板
150 × 150cm
達比埃斯藝廊藏
這件作品我們可以觀察
到，藝術家用材料本身
的原體來呈現手臂造
形。圖中以白色的顏料
來強調重心處，讓觀賞
者一眼就能明白畫面中
的主角在哪

子、罐子、腳印、鳥、鼻子、眼睛、骷髏、數目字，甚至一筆連續
即興草書似的綫條，地位都是同等的，人與物沒有高尚與卑賤之
分。

　　柏曼雅這篇立論深遠的文字，也就在強調東方人與自然同在與
西方主宰自然的態度之不同。文藝復興以來受了高度基督教強化上
帝爲中心的構圖學，不過是把人的位置假想成上帝的位置罷了。愈
是規模宏偉的畫作愈是要依附這個觀念。歌頌上帝無上權威形象無
疑終至使這以後幾百年的西方油畫傳統圍繞在它四周旋轉不已。也
可以說，十七世紀以來的繪畫學沒有王權與英雄美人這些題裁就一
無是處，甚至垮臺了。不管是古典主義、浪漫主義，畫家似乎捨此
別無選擇，盧本斯、達維、德拉克洛瓦這些大師的畫，不都是在苦
心積慮地在經營嗎？

　　到底由這些對人自己的狂想與發熱膨脹心理帶給藝術的眞義是

205

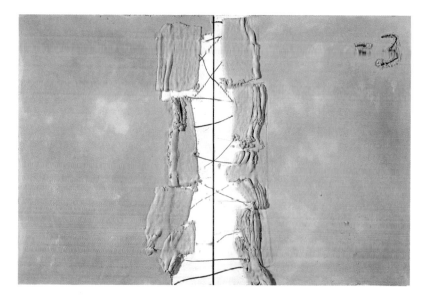

橫式雙聯品　1998年
綜合媒材、木板
100.5×194cm
達比埃斯藝廊藏
這裡達比埃斯已將無定
型主義的材料畫風完美
化，因為不只在材料本
身的展示上具有美學觀
點，連他的結構本身也
帶有美學特徵，讓材料
不只展現本身之美，也
讓視覺對其觀點具體得
到視覺美

什麼？十九世紀以後的產業革命，中產階級渴望物質的生活改變了
這情態，帝王尊嚴垮了，上帝被宣布死亡，科技與自然知識急速發
展，人回到了自己的形象。重新調整眼光看周圍，也就是由印象主
義到現在的整個發展過程。當前的問題是什麼呢？內在的良知與感
應顯然是問訊的對象，這個世界是否已被人自己搞得一團糟了？地
球的命運開始令人擔憂，豈只是一兩種人，一兩個國家而已。這是
全人類已非面對不可的問題。怎樣對待自然，怎樣對待人自己？我
想這就是柏曼雅要詢問的「新文化」。達比埃斯在八○年代世界藝
術家中的位置是有積極性的一面。忙著學習西方的東方人又如何看
待自己的傳統文化？教條主義、膚淺墮落的拜金主義是否也在蛀蝕
我們的心靈？藝術家要如何對待他選用的媒材？自由與放縱怎樣去
區分？

　　達比埃斯是一位力行不懈的工作藝術家。柏曼雅在文中最後引
證了達比埃斯與他對話中最後的一句話卻難令人苟同，達比埃斯
說：「我真正想做到的是能畫出一張足以改變這世界的畫」。這也
許表明了他的自信，但是正如禪道思想本是無始無終一般，他的藝
術是要在整體上的工作量中顯示出來。他的畫可以「一語道破」、
「一蹴可及」，但是怕不能「一張改變世界」！（莊喆文）

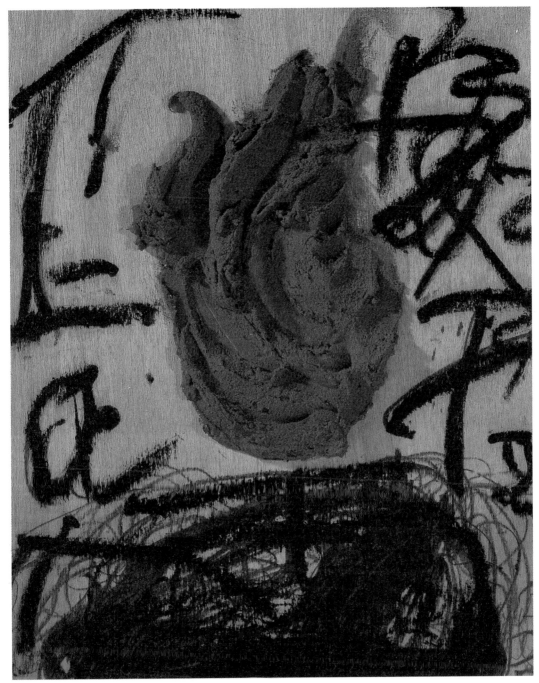

火　2000年　大理石粉、油畫、凡立水與畫在木板上的油性鉛筆　40.5×32.5cm
巴塞隆納達比埃斯美術館藏
這裡像是出現一把巨火，一個象徵藝術家力量的符號。然而圖中也出現藝術家許多內心世界的符號

達比埃斯美術館

　　來到巴塞隆納的人一定都認識它聞名的棋盤式規畫區（市中心），這個規畫區從1854年8月15日開始建造，以感恩大道（Paseo de Gracia）、格蘭大道（Gran Via）及對角線大道（Av. Diagonal）為主，向外發展規畫區。由巴市市政府下令將其所有古城牆打掉，先規畫道路再從規畫區內蓋房子，組成「新巴市市中心」。毫無疑問地，因當時流行建造現代主義風格的房子，所以此區大部分的房子屬於現代主義風格；其中之一「蒙達內爾‧伊‧西蒙」（Montaner i Simon）出版社（今為達比埃斯美術館所在地）即是這類型的房子。

　　它位於亞拉崗街上，緊鄰感恩大道，是建築師多明尼哥‧伊‧蒙達內爾（Lluis Domenech i Montaner）在巴塞隆納市執行的第一件重要作品——一件與高第的維森斯之家同等重要，在當時被認為是不可忽略，代表加泰蘭人現代主義風格建物的新地標。

　　達比埃斯美術館就是有這麼「神奇」的背景，猶如其主人達比埃斯一樣。安東尼‧達比埃斯（Antoni Tápies）1923年生，是一位加泰蘭藝術家，也是當今具有國際地位的藝術家，為傳播與研究當代藝術於1984年成

達比埃斯美術館外觀一景：鑄鐵裝飾玻璃牆之風格

立「達比埃斯基金會」（La Fundacion apies），邀請此建物的原建築師多明尼哥‧伊‧蒙達內爾的孫子路易斯‧多明尼哥（Lluis Domenech i Girbau）來重新改裝，成為今日的達比埃斯基金會。1987年巴市市政府全力贊助，不只出資蓋整建的部分，也收購達比埃斯的傑作，對基金會全力支持，如此順利於 1990 年正式對外開放，供人參觀。

基金會成立時有兩項重要運作目標：一為傳播達比埃斯之創作理念，展出達比埃斯之作（常年展）。這些作品都是達比埃斯捐給基金會的，代表他一生藝術創作的作品，如象徵主義、超現實主義、抽象主義、非定形主義及觀念主義等作品。二為幫助我們了解當代藝術如何產生、發展等基本原理、理念——一種受當今人類社會影響的作品（時段展），所以很多人都說，達比埃斯基金會只展當代前衛藝術之作。然為了配合展出的主題，該館也提供或舉辦專題演講及專題討論等。另外，此館內附有一座圖書館，這座圖書館也是西班牙境內非常著名的圖書館。原因在於它典藏了印度藝術、東方書畫、繪畫、原始藝術……等圖書，所以非常聞名。在此不只可以看到達比埃斯最完整的藝術創作圖錄與資料，尚可讀到西班牙境內典藏的亞洲藝術圖書。

達比埃斯美術館二樓終
年展展室一景

達比埃斯簡介

　　達比埃斯，1923年生於巴塞隆納市，目前是國際上最有名望的西班牙藝術家，要談達比埃斯的藝術創作，不能不與他息息相關的西班牙歷史並談，如西班牙內戰（1936～1939）、戰後與西班牙民主過程時代。

　　達比埃斯生於一個小康家庭，他的父親是一位律師，祖父是巴塞隆納市的市代表。他年輕時就對藝術非常有興趣（在他家可以看到1934年的藝術雜誌—《在這裡在那裡》〔O'Aci i d'Alla〕），所以他從法律系轉向繪畫之路。然而很多人都想知道為什麼一位讀法律的人會「跳行」到藝術行業呢？答案是：他因肺病發病期間住在德歐雷納醫院（Puig d'olena）時，因有許多休息時間，閒來無聊看看一些作家如Standhal、Proust、Gide、Mann、Nietzsche、Ibsen等的書籍，也閒來無事開始模仿梵谷及畢卡索的畫作，因而令他了解精神生活的重要性，並發現其實他最愛的興趣是畫畫，所以1944

達比埃斯美術館時段展一展室，正在展「自然形成」當代藝術展。這是一個機動展，參觀者只要喜歡，可以隨便拿去影印或種植或翻拍等，是一個非常「機動式」的展。

年，他即一邊讀法學院，一邊到巴市的巴爾斯（Valles）美術專業學校學習畫畫與藝術課程。

1945年之後，他即決定全心投入創作，其使用的材料成爲他實驗繪畫技巧的最好媒介，如大理石灰粉、油畫顏料加石灰粉、大理石等。至1948年，也就是三年之後，這種實驗性的繪畫終於成功地表現在畫面上，畫面上的切、割、刮畫法、野獸斯裂法、拼貼及裝置法，都是當時他這種原始藝術帶有象徵主義風格的新繪畫技巧，此時的創作符號有十字、眼睛、星星、性符號、月亮、手等。

1947年他認識一位在他生命中佔有極重要地位的藝術家——一位加泰隆尼亞當代詩人約翰‧布羅沙（Joan Brossa）；他們一起建立「Dau al Sct」藝術團體，也一起合作出版過如 1962 年的《有撞痕的蘋果》（Cop de Poma）、1963 年的《在小船上的麵包》（El pa a la Barca）、1973 年的《加泰蘭人詩詞》（Poems from the Catalan）、1975 年的《小說》（Novel la）等。這種好朋友、好夥伴的關係，不只讓他們在藝術界成爲創作的好拍檔，也替加泰蘭人文化寫下光輝的一頁「藝術史」。

1948年底，在巴塞隆納由一些文學家、藝術家，如約翰·布羅沙、阿納歐（Arnau Puig）和普斯及安東尼·達比埃斯共同建立「十月藝廊」和《Dau al Set》藝術雜誌（這個團體的活動一直有米羅和布拉特斯全力支持）。所以 Dau al Set 藝術團體在那個時候明顯地一面朝向超現實主義風格，另一方面則走向前衛創作之路。而其建立的雜誌更是無奇不有，內容與一般藝術雜誌不一樣。而內容「資訊」還因主筆（主編）人的喜好而異，是一本當時的「怪胎書籍」。例如頭幾期的雜誌有布羅沙、阿納歐幾位文學家主筆的文稿及幾位藝術家的作品評論，討論範圍包括：魔術、煉金術、煉丹術、歌劇院、芭蕾舞蹈等題目，再來幾期談到高第建築、詩人世界、爵士音樂、達文西、音樂家荀柏格等，是包羅萬象、無奇不有的「雜」誌。在當時有些重要人物在此「烙印」，如西利西（Alexandre Cirici，專門研究米羅的藝評家）、賈許（Sebastia Gasch）、托雷亞（Santos Torrella）、卡亞（Juan A Gaya）。這種雜誌的性質很像 1912 年康丁斯基與馬爾克（Marc）主導的「藍騎士」（Der Blaue Reiter），也像 1948 至 1951 年建立的「眼鏡蛇」（Cobra）的雜誌都有前衛的導向，內容包羅萬象，不只是繪畫方面，也包括原始藝術、兒童世界、精神病患世界及世界各地傳統民俗文化。

1948 至 1952 年，Dau al Set 團體在此一時期中可看出受超現實主義的影響，如米羅、康丁斯基、恩斯特、克利等藝術家，是他們非常崇拜嚮往的典範。所以達比埃斯此時期自畫像、家庭人員、死亡、鬼神之物等作品皆可看到這些人的影子。這些作品也影射到教堂、高第、權力、個人生活等，評論家西利西說：「他的宇宙符號世界，總歸一句話可以解釋，那就是影像。」一些在此時出現的象徵符號，如眼睛、性符號、手、貓、宇宙力量、玫瑰花、月亮、杯子、樹、樓梯、三角形、金字塔、臉、晚上等符號象徵什麼呢？毫無疑問地，象徵著魔術世界、神奇世界、奧祕、祕教及不合邏輯的世界等。

1950年10月，達比埃斯獲法國藝術獎第一次到巴黎。此次遊走認識了畢卡索與達利。1951年回巴塞隆納，他畫了一系列和社會有關的作品，內容尚保持超現實主義特徵裡的象徵主義風格，但他卻

達比埃斯美術館第一層樓展場全景（時段展場正在展達比埃斯之作）

達比埃斯美術館地下室時段展展室一景，正在展達比埃斯素描

對材料表現的創作越來越瘋狂，所以在畫面處理上已不是以前一眼即可看出的「閱讀」的作品了，成熟度加深，使用一些別人不容易看懂的影像手法。同時在這個時期他也執行一些電影製作，但最後放棄，他說：「它是一條有進沒有出的死巷。」

1953 年開始，他的創作有了新轉機，他將 1946 至 1948 年所執行的作品銜接起來，一步步走上非定形主義的風格。在此時他的創作屬於行動派加材料，比美國勞生柏（Rosenburg）的「行動繪畫」更早。藝術家把材料及動作融入畫面中，已完全走出一條自我的藝術之路──非定形主義材料派，其畫面結構再也沒有界限了，一種持續想像的空間，不局限在一個畫框裡，所以達比埃斯雖然附屬於這個前衛畫派裡，但從不放棄他「象徵符號的世界」，及一種「達達／超現實主義」風格的「自動派」畫法。他還運用土質、大理石灰土、刮畫、拼貼、切割等作畫，畫面還是持續象徵符號的十字、三角形、門、床、身體某部分等。

這種象徵符號的影像價值在此時更具神奇，同時也讓其繪畫語言多元化了，這種新形式的作品也造就他成為國際知名的畫家（1953），而且此時也與紐約馬達‧傑克森（Martha Jackson）藝廊簽約，舉辦他第一次個展。據達比埃斯說，當時他年紀輕，不知道簽這種類型的合約像賣身契一樣，所以許多畫作版權並不在其身上，如今要借展的話，價值是非常昂貴的！他現在非常後悔；但他也說，要不這麼「做」的話，今天也許在藝術界上就沒有「達比埃斯」名號了！

六○年代的他，使用創作的元素已完全屬於非定形主義的符號與風格，然而當時的國際藝壇重回形體派的風格，如普普藝術、新寫實主義、新造形派等，但他還是持續自我獨特的材料繪畫法：自我材料的表現方式加上文字、書寫，使畫面更具深奧意義，想像空間更為寬廣。此時其畫面經常出現M字母（死亡 Muerte）、X字母（不好、負面、反）、A字母（安東尼）、T字母（特瑞莎，其太太 Teresa 之意，但有時候也代表他本人 Tápies）。

1963 年之後，他在創作裡注入新的繪畫技巧，如折疊、縐褶等，可以說是與義大利普利（Burri）的作風相似，但符號完全不

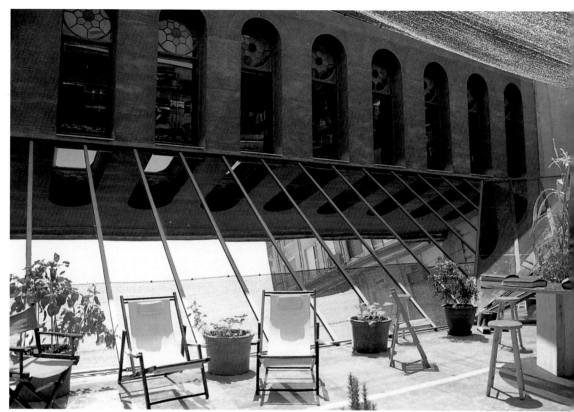

達比埃斯美術館閣樓陽
台的時段展場一景

同。而且此時期的作品幾乎只用單色系，畫面呈現出材質感，在畫面中會出現手印、指紋、腳印等，這種身體上部位的圖案，可從1964年的作品中看到。

六〇年代末，畫面也開始加入日常生活用品，如水桶、棉被、舊衣服、舊鞋等。這一系列新加入的創作材料仍然保持其象徵主義的「個性」，而且具有擬人化的雙隱喻在內。在1968年，其作品更加入一些無關緊要的物品，如漂白過的衣服、小的廢棄包裹、紮捆過的廢紙、拴、擠、壓過的廢物或報紙等，猶如藝術家自己口中所說：「不論您喜不喜歡排泄物或死亡，都是您終究要面對的事實……。」

至八〇年代的達比埃斯，重新「回顧」研究─從來沒有放棄過的繪畫，繪畫（再提起畫筆作畫），和重新提起舊畫題創作。但此

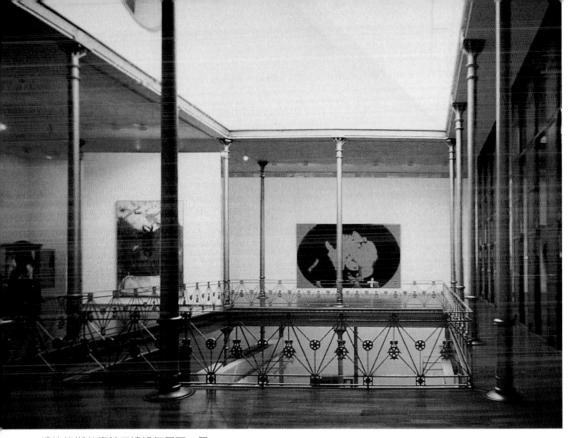

達比埃斯美術館二樓終年展區一景

達比埃斯美術館終年展展室一景

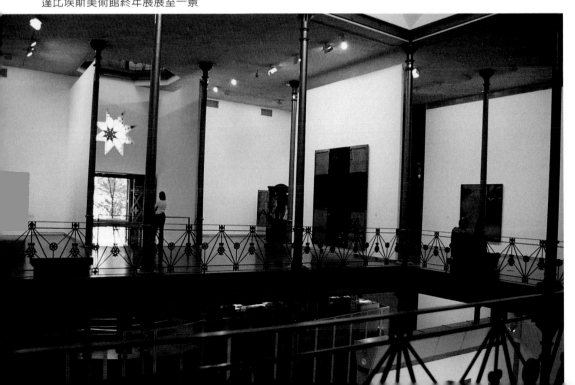

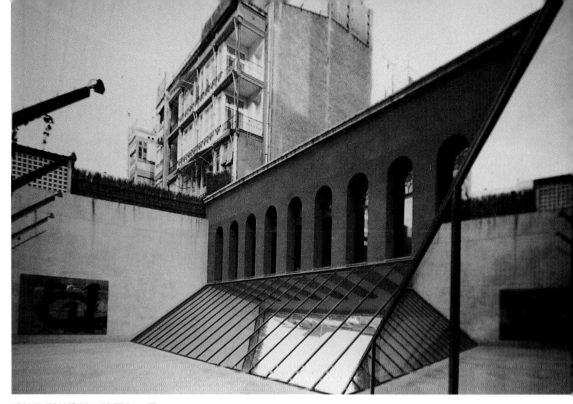

達比埃斯美術館閣樓陽台一景

達比埃斯美術館地下室時段展展室正在展出達比埃斯之作

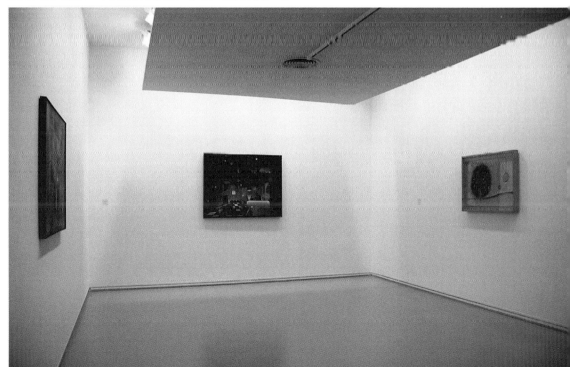

達比埃斯美術館之內附屬的圖書館，藏有西班牙境內最豐富的亞洲藝術圖書，包括《藝術家》雜誌

達比埃斯美術館附屬圖書館內部一景

達比埃斯美術館的彩繪玻璃牆一景（下圖）

達比埃斯美術館一景

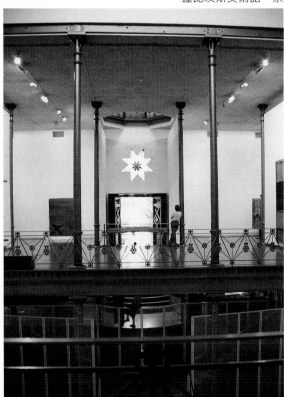

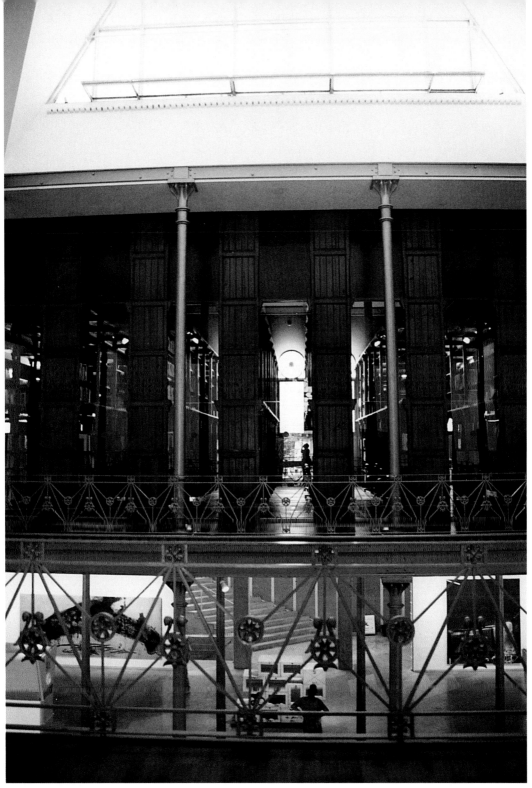

上半部為達比埃斯美術館的三角天花板（玻璃），中部為圖書館一景，下半部為樓下時段展場一景

時的創作法卻用全新的方式來詮釋，如此，八〇年代的他又畫起生病、死亡、性、諷刺狀況等特徵之作。這時期的達比埃斯，其繪畫語言也重複A字母與T字母（但T有時候是倒置出現在畫面上呈⊥）、十字、數字、紙、門、鎖鏈及布料等。雖然這些皆是「老符號」，但處理的方式卻以新方式來表現。

達比埃斯這一路走來，只要注意其作品的內容，就不難發現，他是一位真的喜愛用「材料」創作的藝術家，所以就如藝評家巴大藝術史教授Josém所說：「他愛材料，表現它，愛原始的它，無論材料本身如何，將其最好的一面發揮到最高點，直到將它轉成訊息，或完全文字符號為止。」您認為呢？

建築物

「蒙達內爾・伊・西蒙」出版社是建築師多明尼哥・伊・蒙達內爾負責建造的。因母系親戚的關係，使他能在此建築內自由自在地創作。這座出版社是他的表哥拉蒙・蒙達納爾所有，共有三層，是住宅兼工廠雙用的房子。外觀有當時建造風格的符號，因當時流行現代主義風格，所以只要細細品賞即可看出外觀上的磚塊、彩繪玻璃、鑄鐵裝飾等，皆是現代主義之風，猶如高第替陶磚商建造的維森斯之家，有摩爾人的建築風格，是洋溢著中古世紀風味的房子一樣。

八角星的彩繪玻璃窗一景

建物上有一座雕塑：〈雲上之椅〉。這件作品作於1990年，藝術家用鋁管及不銹鋼材料製作，表現一張椅子在雲朵上的情況。椅子符號在達比埃斯的作品上常出現，且常帶有許多用意，在這裡是「正在思考」（坐在椅子上思考）或欣賞美學之意。然而無論是雲或椅子，其造形藉由鋼管一線製成，這種有如書法一筆完成的情況，具有東方「一氣呵成」的意思，好像在空間中「書寫」了一座雕塑。

內部裝潢用十字鋼的鑄鐵柱子與工字鋼樑組成，是當時工業建築、傳統市場、火車站及工廠基本建造的結構風格。而此建物，建築師也特別利用巧思，在寬敞的持續空間內使用大窗裝飾，一方面美觀，另一方面實用，所以一進美術館大門，上方即有一個大玻璃窗，可以感受到陽光投射進來的氣氛。左下樓梯直至時段展大廳中

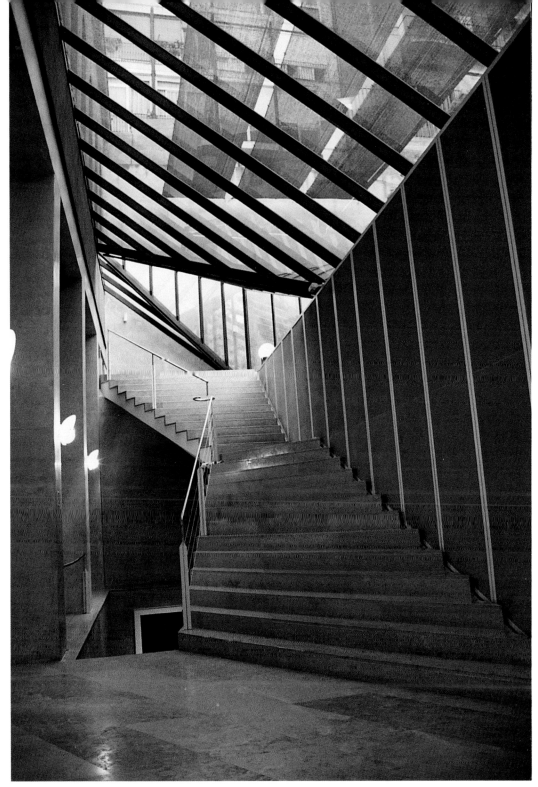

達比埃斯美術館展室最後上方通往閣樓陽台之樓梯一景，下方則是通往時段展的地下室一景

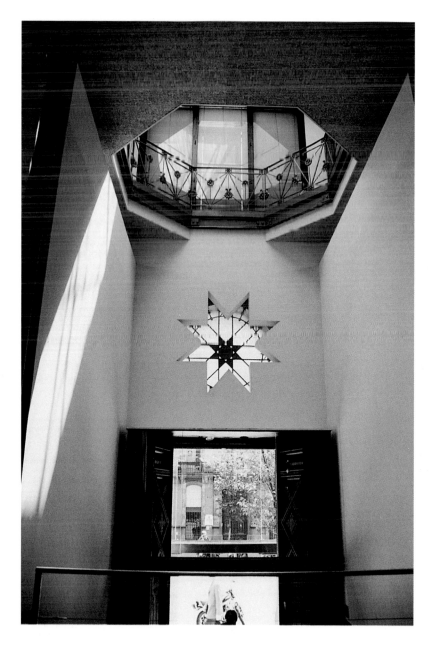

達比埃斯美術館入口人
門一景及上面小天窗和
彩繪玻璃窗一景

央，抬頭亦可看見一個大三角形的大玻璃天花板，亦是採光用的；
右上樓梯到常年展區（樓上）也有一塊大玻璃窗照明，然後從時段
展展場中央再穿越到後面右上樓梯到外閣樓，又有一大片玻璃牆及
玻璃天花板組成，有足夠且亮麗的陽光照射。左下方下樓則是到地
下室展區了。這種現代主義採光的建造風格，建築師可說是運用得

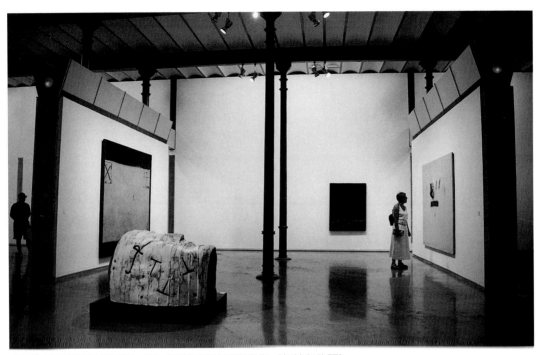

達比埃斯美術館時段展場一景。圖左為達比埃斯之作〈包紗布的頭〉

達比埃斯美術館展室大廳中間上方的大三角玻璃天花板一景

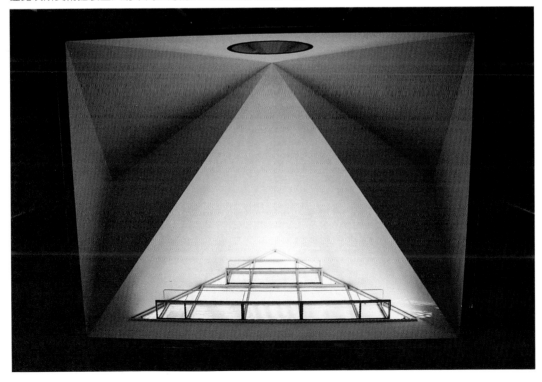

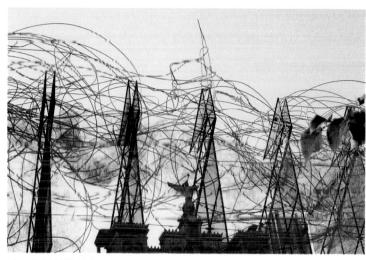

達比埃斯　櫃子

達比埃斯美術館上方的〈雲上之椅〉之作一景

當，配合得完美無缺。多明尼哥・伊・蒙達納爾更常強調這是加泰隆尼亞區獨特的建造風格，具有「加泰蘭人現代主義」的精神：空間清朗、寬敞，內以樓梯欄杆裝飾格局（前述一再強調的右上樓、左下樓的裝飾），入口區採自然照明設備、大玻璃窗與鑄鐵柱格局，讓人看起來簡潔、順暢，不像現代主義「主唱」的那樣令人錯綜複雜。

達比埃斯美術館館外景色，可以看到多明尼哥・伊・蒙達納爾的建造巧思

達比埃斯美術館時段展
第一層樓展室一景

達比埃斯美術館時段展場一景，圖中正在展出達比埃斯之作〈墓目〉 1980

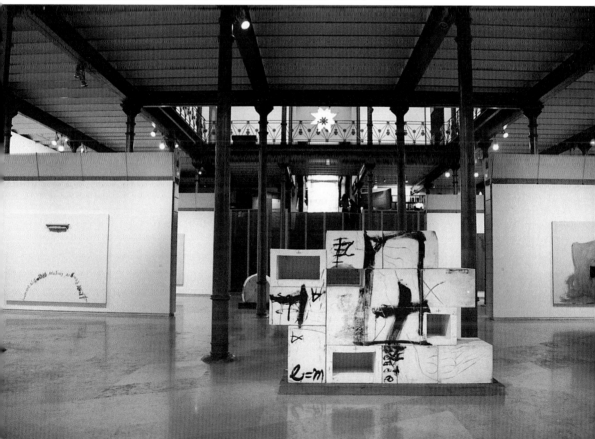

達比埃斯年譜

達比埃斯簽名式

一九二三年　一歲。十二月十三日生於巴塞隆納 C ／ Canuda 街三十九
　　　　　　號，父親荷塞·達比埃斯是一位律師，母親瑪利亞·希依
　　　　　　格出身書商之家。

一九二五年　三歲。搬到 C ／ Gran Via 街。

一九二六年　四歲。進入教會學校。

一九二七年　五歲。再搬家到 C ／ Arago 街。

一九二八年　六歲。就讀德國學校，但並不喜歡。再搬家到 C ／
　　　　　　Travesera Garcia 街九十七號。

一九三一年　九歲。轉讀巴黎學校。

一九三四年　十二歲。開始上中學，現在他家再搬到 C ／ Balmes 街二
　　　　　　〇七號。開始表現出喜愛繪畫和素描。這時候的達比埃斯
　　　　　　因有爸爸豐富的典藏書籍可看，所以對一般的藝術文化有
　　　　　　初步的瞭解。借由一些加泰隆尼亞出版的雜誌與當代藝術
　　　　　　有了第一次的接觸；特別是以雜誌《在這裡在那裡》
　　　　　　（D'aci i d'alla）為主，一本由當時加泰隆尼亞前衛藝術家
　　　　　　布拉特（J.Prats）及賽特（L.Sert）所指導的一本國際性
　　　　　　《現代藝術雜誌》。

一九三六年　十四歲。西班牙內戰期間一直沒有放棄藝術創作，尤其是
　　　　　　對素描及繪畫。繼續就讀中學。

一九三九年　十七歲。到 Menendez y Pelayo 就讀高中。

一九四〇年　十八歲。回到巴塞隆納學校就讀高中部。發生影響他一生的車禍，這次的車禍造成他有一次心臟暴斃，差點就喪命，精神受創心情低迷。之後就生肺病，在鄉下療養，幾乎有兩年之久。

一九四二年　二十歲。在療養期間模仿一些藝術大師的繪畫風格，如梵谷、畢卡索。而且這時期不只這些藝術讓他著迷，就連音樂、文學也另他愛不擇手。

一九四三年　二十一歲。因父親的關係他選擇了就讀法律系。

一九四四年　二十二歲。這一年也去學了兩年的油畫。

一九四六年　二十四歲。沉迷存在主義。爲了繪畫放棄就讀法律系。

一九四七年　二十五歲。開始與加泰隆尼亞的詩人交往，尤其以布羅莎（J.Brossa）及布拉特（J.Prats）爲主。

一九四八年　二十六歲。九月與一些藝術家創立《立方七》（Dau al Set）雜誌。第一次在巴塞隆納「十月藝廊」開個展。

一九四九年　二十七歲。這時繪畫與米羅、恩斯特、保羅克利有關；也就是傾向超現實主義的風格。此時也對東方的哲學有興趣。

一九五〇年　二十八歲。在巴塞隆納第一次做大型個展。獲得法國政府的獎學金，到巴黎遊學。

一九五一年　二十九歲。認識畢卡索。遊學比利時及荷蘭。

一九五二年　三十歲。被勞福德（Lafuente Ferrari）選爲威尼斯雙年展的藝術家。這一年在其繪畫上有一點朝向幾何圖形構成。

一九五三年　三十一歲。這一時期已成重要的創作者，所以有許多創作活動，其畫面也加了一些新的表現素材。到紐約開第一次個展，與其藝廊簽下合作合約。

一九五四年　三十二歲。在馬達・傑克森（Martha Jackson）安排下到美國各地做巡迴展。獲得巴塞隆納「傑士藝廊」獎。出版《達比埃斯》畫冊。在巴黎認識米傑・達比野（Michel Tapiè），一位對他作品有極深度喜愛的藝評家。跟特瑞莎（Teresa Barba Fabergas）女士結婚，至此就住在巴塞

隆納市C/San Elia街二十八號。丹一次參加威尼斯雙年展。在繪畫上加入大理石材料及泥土。

一九五五年　三十三歲。經由達利介紹到斯德哥爾摩舉行個人展。二月到巴黎「Creuze藝廊」參加當代藝術展。米傑・達比野把達比埃斯介紹給Rodolphe Stadler；一位再與達比埃斯簽下經紀合約的人。在巴黎做個人展。夏天到達德大學演講，演講的題目：「影像的使用」。獲得「哥倫比亞伊比利半島——美州雙年展」獎；其作品被所有的煤體稱讚，引起哥倫比亞當地藝術界的爭議。

報紙上的斑跡　1963年
油彩報紙　49×66.5cm

一九五六年　三十四歲。二月時再到巴黎舉行個人展；作品為一九五四至一九五五年的創作。再次出版《達比埃斯》畫冊，由米傑・達比野評論家作序。這一年也出生第一個兒子：東尼・達比埃斯（Toni Tápies）。深入研究東方繪畫技巧及哲學思想；以道教主義、佛教思想及印度瑜珈思想為主。再次在「卡斯巴藝廊」展出個人展。

一九五七年　三十五歲。榮獲米蘭「傑出年輕人」獎。到德國舉行首次個展。

一九五八年　三十六歲。到威尼斯看雙年展的展場。榮獲國際文教基金會「個人成就」獎，及洛杉磯「大衛布萊特」（David Bright）基金會獎。到米蘭做個人展。第一次做版畫，由「卡斯巴藝廊」出版。進入美國藝術圈子裡，這個範圍包括歷年來的重要藝術家有：杜象、馬林等。再一次到紐約馬達・傑克森藝廊做個人展。第二個小孩出生：克拉拉（Clara），幾天之後他的父親就去世。到日本參加大阪國際展。

一九五九年　三十七歲。再次出版《達比埃斯》畫冊，再由米傑・達比野評論家作序。到美國認識了德庫寧、馬查威爾、漢斯霍夫曼等。到華盛頓開個展。巴塞隆納市政府首次購買他三件作品。這一年起達比埃斯的作品已在世界各地展出。其繪畫風格也走大方向，表現更豐富；例如：紙、石灰、生油畫布、線、繩索等，將材料表現的幾乎是沒有意義。

一九六〇年　三十八歲。到畢爾包當代館做個人展。榮獲東京「國際版畫雙年展」獎。到紐約「大衛‧安德生藝廊」展版畫。和杜布菲到紐約與米蘭做雙人展。此時的達比埃斯被世界各地的國私立美術館邀展。在郊區名勝地 Montseny 買了一棟舊房子；一棟每年暑假要去渡假的地方。第三個小孩出生，取名米傑‧達比埃斯。

一九六一年　三十九歲。再一次到美國做巡迴展。到巴黎「斯達德爾」（Stadler）藝廊開個展。首次到南美洲阿根廷首都布誼諾斯艾利斯國家美術館開個展。再次回斯德哥爾摩開個展。同年到威尼斯宮開個展。

一九六二年　四十歲。到德國漢諾威開第一次個人回顧展。替布羅莎做裝置藝術。在紐約古根漢美術館做回顧展覽（1945-1962 年的創作品）。到世界各地展出。藝評家西駱特（J.E.Cirlot）出版《達比埃斯繪畫的象徵意義》。

一九六三年　四十一歲。榮獲美國「路特丹島藝術協會」獎。到加州舉行個展。再度搬家把工作室搬到 Zaragoza 街五十七號。與詩人藝術家布羅莎合作出版一本藝術書籍，由達比埃斯做版畫，布羅莎作詩。到紐約馬達‧傑克森（Martha Jackson）畫廊做十年回顧展，因為他在此藝廊已置展過十年了。

一九六四年　四十二歲。榮獲紐約「古根漢基金會」獎。到柯隆那（Colonia）展出個人的紙與硬紙版創作品。到義大利、羅馬、法國巴黎、英國倫敦等各重要美術館做個人展。

一九六五年　四十二歲。到德國科隆、英國倫敦等當代館做個人展。

一九六六年　四十四歲。榮獲第九屆國際藝術家協會與研究藝術獎，聖‧馬利諾（San Marino）寄金牌給他，稱讚他從事藝術創作的卓越貢獻。

一九六七年　四十五歲。又榮獲「日本版畫獎」及到紐約與巴黎、巴塞隆納做巡迴展。

一九六八年　四十六歲。到維也納、漢堡、科隆、紐約、巴黎、德國再做巡迴展。

九六九年　四十七歲。法國藝評家米傑・達比野替達比埃斯寫展覽開序。到巴黎、巴塞隆納、慕尼黑與多倫多巡迴展。

九七○年　四十八歲。到紐約、斯德哥爾摩、巴塞隆納與米蘭做個展。和米羅到蒙塞特山（Montserrat）修道院抗議「布戈斯的程序」（Proceso de Burgos），這個案子是有關當時弗朗哥的軍法案件。這段時間一直在做「物品、雕塑」作品實驗，往後幾年代表他七○年代的繪畫之路。替蘇黎世聖・加棠戲劇館（Sant Gallen）做壁畫。西利西出版《達比埃斯，寧靜的見證》一書。

一九七一年　四十九歲。在蘇黎世馬斯特（Maeght）藝廊發表他一九六八至一九七○的創作品。作一系列的版畫：《寫信給特瑞莎》；包括素描與拼貼技巧的作品。與安德列・布歇（Andre du Bouchet）合作出版一本《空氣》（版畫）；達比埃斯做版畫，安德列・布歇做詩。卡斯（Sebastia Gasch）出版《達比埃斯》一書。到羅馬當代館做個展。

一九七二年　五十歲。在巴黎馬格特藝廊（Maeght）做回顧展。在德國榮獲「魯本斯獎」。出版五張有顏色的版畫作品《加泰隆尼亞套房》，一件有顏色之五張聯幅的加泰隆尼亞自治區國旗。米羅邀請他出任新成立的「米羅基金會」榮譽委員。維拉・林漢頓瓦（Vera Linhartova）出版《達比埃斯》一書。跟藝術家：John Cage 與 Bob Thomson 到紐約馬達・傑克森藝廊開聯展。

一九七三年　五十一歲。巴黎現代館、日內瓦拉思（Rath）美術館、Charleroi（Palais de Beaux-Arts）做回顧展。出版《版畫系列》一書。在回紐約馬達・傑克森藝廊開個展，巴黎藝術藝廊開回顧展，洛杉磯喬治・斯克力、馬德里、巴塞隆納與塞維亞等藝廊做個展。馬努西亞・嘉菲迪（Mariuccia Galfetti）出版《達比埃斯畫冊，1947-1972 年》。

一九七四年　五十二歲。接受科隆美術榮譽獎。榮獲「國際版畫獎」。出版《藝術對抗美學》（綜合他以前寫過的文章）。基費

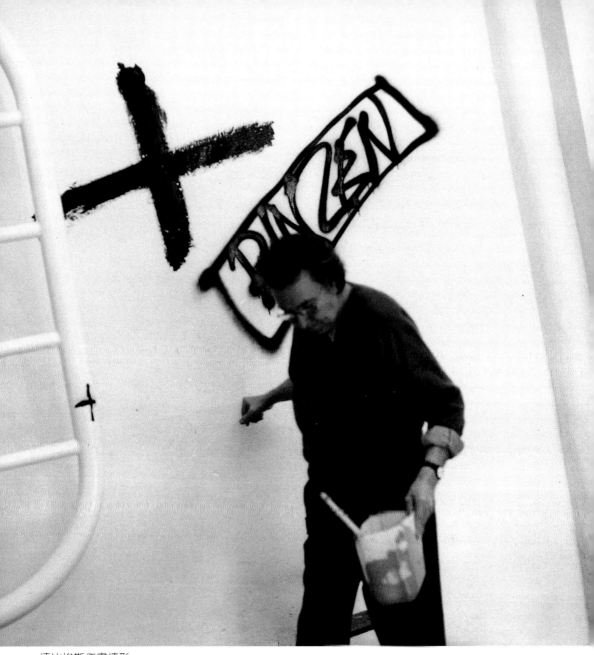

達比埃斯作畫情形

雷（Pere Gimferrer）出版《安東尼·達比埃斯與加泰蘭人
精神》。到柏林、倫敦、巴黎、紐約、路易斯安納等國家
藝廊做回顧展。

一九七五年　五十三歲。在馬德里、巴塞隆納、紐約、巴西、日內瓦、
　　　　　洛杉磯等做個展。替和平主義者做一系列的「免死罪」海

報（當時弗郎哥在世之前。特別說明一九七五年之後就沒有死刑者了，因此有許多人都事先請求『立刻免死刑』，米羅、達比埃斯等藝術家都加入請求陣線上）。同年加入民主陣線，爲西班牙民主主義而抗爭。做五張版畫給賈貝斯（Edmond Jabes）做書。做一系列的版畫給珍・大衛（Jean David）出版書之用。

一九七六年　五十四歲。到法國馬格特（Maeght）藝廊、東京西武美術館、巴塞隆納米羅美術館做回顧展。萊亞特（Georges Raillard）出版《達比埃斯》畫冊。參加威尼斯雙年展。到巴塞隆納、慕尼黑、日內瓦、波士頓等地開個展。

一九七七年　五十五歲。到美國各地，如：布法羅、芝加哥、聖安東尼、德州、蒙特雷及歐洲；如：布雷門、巴登（Baden-Baden）、艾溫特（Ewinterhur）。羅蘭・貝羅森（Rolando Penrose）出版《達比埃斯》一書。到巴塞隆納、耶伊達與馬德里做個展。

一九七八年　五十六歲。出版自傳《個人記憶》，這本書一年之後榮獲「保羅・安東尼獎」（Pablo Antonio）；一個「大師協會」的文藝獎。到Greenwich去拜訪馬查威爾（Robert Motherwell）。替奧克達維歐・帕斯（Octavio Paz）之詩書做了八張版畫插圖。克勞威爾製作《達比埃斯》電影，播出於BBC電視台。到巴西、馬德里、巴塞隆納、巴黎、漢堡、杜塞道夫舉行個展。

一九七九年　五十七歲。榮獲「巴塞隆納城市獎」。授予柏林美術專業學校榮譽校友。到德國（Badischer Kunstverein）、荷蘭（Linz）做回顧展。於此安德烈・法蘭克（Andreas Franzke）與米傑・思瓦茲（Michael Schwarz）特別爲他出版一本《安東尼・達比埃斯》。與布羅莎再度合作，替布羅莎新書製作作品。到墨西哥、阿姆斯特丹、巴塞隆納、科隆、瓦倫西亞、史圖加特與巴黎做個展。

一九八〇年　五十八歲。在馬德里西班牙當代館與阿姆斯特丹斯（Stedelijk Museum）做回顧展。回巴塞隆納，到蒙塞特山

讀「藝術與人權」。替基野（Jorge Guillen）所出的書做系列版畫。嘉爾費迪（Galfetti）出版《達比埃斯1973-1978年作品畫冊》。這一年達比埃斯參加許多聯展，比較有名的莫過於在西柏林與美國佛羅里達州所參加的大展。到蘇黎世、羅馬、維也納做個展。

一九八一年　五十九歲。在聖保羅・德・梵斯（Saint-Paul-de-Vence）第一次做陶藝雕塑作品。在馬德里西班牙國王授予美術貢獻獎。在倫敦皇家美術專業學校授予「榮譽博士」。巴塞隆納市政府請他製做公共藝術，他做了一件「向畢卡索致敬」；他開始畫草圖。與何塞米傑烏蘭（Jose Miguel Ullan）合作出一本書。秋季再度到紐約置展。到東京、舊金山、馬德里、巴塞隆納、科隆、蘇黎世與大阪舉行個展。

一九八二年　六十歲。達比埃斯出版《藝術就如現實（實際）》；一本集合所有達比埃斯以往所寫的藝術評語文章及藝術家的表白。到威尼斯做回顧展。與夏卡爾同時在耶路撒冷榮獲藝術榮譽獎，由霍爾夫基金會頒贈。替傑克杜賓（Jacques Dupin）設計裝飾作品。與貝雷基非雷（Pere Gimferrer）合作出書。替珍・大衛（Jean Daive）出的書做四張版畫。約翰・維野斯（Josep Valles）出版《達比埃斯》（藝術與生活）。到羅馬、巴黎、洛杉磯、巴塞隆納、紐約、慕尼黑與Salzburgo做個展。

一九八三年　六十一歲。在巴塞隆納為他的作品〈向畢卡索致敬〉（1981-1983）行開幕典禮。加泰隆尼亞區政府授予美術貢獻獎，德國漢堡杜艾菲基金會授予「林布郎特藝術獎」。法國政府頒發「藝術文學獎」。到法國巴黎、Senanque、漢洛威、蘇黎世與巴塞隆納做個展。

一九八四年　六十二歲。成立達比埃斯基金會。到蘇黎世開陶瓷—雕塑展（1981-1983年的作品）。加入西班牙聯盟協會，被列入和平獎得主。與艾得蒙特・哈貝斯（Edmond Jabes）合作出書。巴塞隆納著名的藝評家貢巴利亞（Victoria Combalia）著作《達比埃斯》一書。再到蘇黎世、韓國、

東京、巴黎、科隆、馬德里、斯德哥爾摩、漢城、西柏林、紐約、法蘭克福做個展。

一九八五年　六十三歲。出版《現代藝術與前衛者》；這本也是集合所有他曾經發表過的文章之書。巴塞隆納市政府替他在米蘭與布魯塞爾（當代館）做一個大型的回顧展。法國政府授了「國家繪畫獎」。同年也被斯德哥爾摩皇家專業美術學校選為榮譽會員。在蘇黎世榮獲國際獎。由弗思寫乂他做版畫，出版一本名為《車站》的書。出版《Liull》（1973年就已開始製作了）；一本用拉蒙‧流（Ramon Liull）的文他製作版畫。到馬德里、舊金山、米蘭、赫爾辛基、巴塞隆納舉行個展。

一本書　1987 年
油彩銅板　81 × 54 × 14cm

一九八六年　六十四歲。在維也納美術館（Wienes Kunstlcrhaus）與到 Eindhoven（市立美術館）做回顧展。參與馬德里皇后索菲亞美術館當代展。夏季他替 Abbaye Montmajour de Arles ——荷蘭）做了許多新的雕塑與陶瓷壁畫。路易斯‧貝爾曼耶（Lluis Permanyer）出版《達比埃斯與新文化》。到紐約、巴黎、巴塞隆納、馬德里、布誼諾斯艾利斯做個展。

一九八七年　六十五歲。達比埃斯基金會與加泰隆尼亞區政府及巴塞隆納市政府簽署合作條約。巴爾巴拉（Barbara Catoir）出版《達比埃斯》一書。在巴黎的現代館（Musee d'Art Moderne）舉行回顧展。同年紐約古根和美術館替他舉辦回顧展。再到紐約、科隆、蘇黎世、漢諾威、瓦倫西亞與馬德里做個展。

一九八八年　六十六歲。榮獲巴塞隆納大學「榮譽博士」。法國政府授予他「藝文獎」，且成為維也納 Gesellschaft Bildener Kunstler Osterreichs「榮譽委員」。替達比埃斯基金會〈雲上之椅〉雕塑製作第一次草圖。巴塞隆納市政府替他舉辦八十回顧展：在巴塞隆納城市博物館（Salon de Tinell）、帕爾馬‧馬約卡島（優加美術館）、馬賽（加第尼美術館）。安那‧阿古斯丁（Anna Agusti）出版《1943-1960 達

兩扇門　1987 年　陶器
193 × 90 × 16cm

比埃斯畫冊全集》。到美國做巡迴展。參加紐約古根漢美術館所舉辦的團體展。與藝術家顧內伊斯（Kuounellis）、李查・塞拉（Richard Serra）到雅典納珍・貝尼爾藝廊（Jean Bernier）置展。之後到巴黎、巴西、柏林、羅馬、倫敦與巴塞隆納做個展。

一九八九年　六十七歲。維也納授予「美術榮譽獎」。由加泰隆尼亞自治區區長帶到北京舉行回顧展。到杜塞道夫（Kunstsammlung Nordrhein-Westfalen）做回顧展。參與瓦倫西亞當代館所舉辦的團體展。到紐約、蘇黎世、布宜諾斯艾利斯、奧玻多（Oporto）做個展。一九九〇年二月替達比埃斯美術館雕塑〈雲上之椅〉作開幕典禮。六月達比埃斯美術館對外開放。被Glasgow大學授予榮譽博士。安那・阿古斯丁（Anna Agusti）再次出版《1961-1968達比埃斯畫冊全集》。替布羅莎詩集書《華格爾之路》作版畫。替馬利亞・山布拉洛（Maria Zambrano）的《恆久・生命之樹》之書作版畫。榮獲西班牙奧地利王子授予「藝術貢獻獎」。到東京，日皇授予「藝術貢獻獎」。在馬德里索菲亞皇后美術館作回顧展。之後回到巴塞隆納米羅美術館舉行個展。到芝加哥、巴黎、紐約、馬賽、布魯塞爾、米蘭、歐維度與巴塞隆納做個展。

一九九一年　八十九歲。到Praga作各展。到德國法蘭克福作各展。回馬德里莫內達之家的文化基金會作各展。到波蘭參加團體展。榮獲「托馬斯・皮耶度（Tomas Prieto）獎」。到科隆、加那利群島、奧波多、倫敦、東京、墨西哥、蘇黎世、巴塞隆納與紐約。

一九九二年　七十歲。達比埃斯首次在達比埃斯美術館舉行個展。到瓦倫西亞當代館做回顧展。到倫敦泰德美術館做回顧展。安那・阿古斯丁再次出版《達比埃斯1969-1975畫冊全集》。到紐約現代美術館做回顧展。榮獲倫敦皇家藝術專業學校「榮譽委員」。榮獲美國藝術專業學校及劍橋科技專業學校「榮譽委員」。巴塞隆納市授予城市「黃金獎」。到里斯本

三聯作素描構思

三聯作素描　鉛筆

、塞維亞、蘇黎世與畢爾包舉行個展。

一九九三年　七十一歲。到紐約「和平藝廊」作個展。六月受邀到威尼斯雙年展展出，在西班牙館展出—他的作品榮獲「金獅獎」。到法蘭克福做回顧展。出版《藝術價值》一書。聯合國教科文組織（UNESCO）頒發「畢卡索獎」。在達比埃斯美術館展「密糖之慶」。到馬德里、薩拉哥撒、赫隆納、路德與列支敦斯坦作個展。

一九九四年　七十二歲。到斯德哥爾摩做回顧展。到倫敦舉行個展。在達拉貢那（Tarragona）羅維拉與畢映娜（Rovira I virgili）大學榮獲「榮譽博士」。榮獲歐洲「版畫大獎」。到巴黎做個展。在法國榮獲外國藝術家協會「榮譽委員」。在巴黎國家藝廊舉行回顧展。

一九九五年　七十三歲。到紐約古根漢美術館做回顧展。同時在威德斯登（Pace-Wildenstein）藝廊做各展。回西班牙馬德里莫內達之家的文化基金會作版畫個展。夏季西雷特（Ceret）現代美術館替他舉行一次大型回顧展。加泰隆尼亞自治區文化部授予「

三聯作之二（RINZEN） 1993 年

達比埃斯製作三聯作情形　1993 年　威尼斯雙年展作品

國家藝術獎」。十一月達比埃斯到巴黎參加國際义教基金會的「贈予典禮」——達比埃斯贈送一件作品給聯合國教科文組織。到馬德里、蘇黎世與紐約舉行個展。

一九九六年 七十四歲。一月到西班牙西北部（Santiago de Compostela）加里西亞（Galicia）文化中心做個展。之後到里斯本做個展。什里斯本被葡萄牙總理授予「聖地牙哥十字聖令」之譽。整年達比埃斯的作品在日本各地美術館巡迴展出。在倫敦 Waddington 藝廊展出他新的銅製作品。十一月回到巴塞隆納 T 藝廊展出他最新作品。十二月在巴塞隆納彭貝大學為他製作的「反省」之作做開幕典禮。到巴黎龐畢度文化中心參加聯展。利用其他的時間到巴黎各地舉行個人展。

一九九七年 七十五歲。到巴黎參加宇宙文化專業學校所舉辦的文化會議。三月到義大利 Luigi Pecciy 作回顧展。四月中在米蘭斯德殷藝廊展出。十月到葡萄牙奧玻多大學「金獎」。十二月到漢諾威展出一九八一至一九九七的創作品。到薩拉哥撒、奧玻多與蘇黎世作個展。

一九九八年 七十六歲。三月在達比埃斯美術館展出「達比埃斯、圖騰與素描」。夏末在盧卡諾舉行回顧展。十二月中回巴塞隆納，將他的作品 Rinzeny 在當代館展出。安那・阿古斯丁再次出版《達比埃斯 1982-1985 畫冊全集》。到巴黎、馬德里、梭利亞與巴塞隆納舉行個展。

一九九九年 七十七歲。二月，達比埃斯的「達比埃斯、圖與素描」展得到巴塞隆納市獎。出版《藝術與其繪畫語言》。出版《達比埃斯》：一本由達比埃斯將他所有發表過的文章與集合愛德華多・西洛克寫他的藝評文。到帕爾瑪・馬約卡、聖・賽巴斯迪安、布爾構思與洛格羅妞（Logrono）舉辦個展。在 Antibes 畢卡索美術館參加團體展。

二〇〇〇年 七十八歲。到紐約 Pace Wildenstein 展。出版《達比埃斯最近作品全集》。到多明尼哥西洛斯作回顧展出「達比埃

238

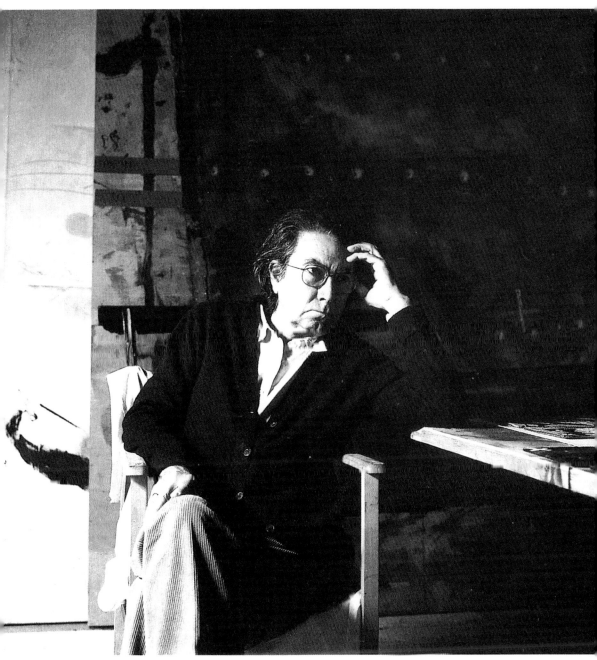

達比埃斯在畫室留影

斯在西洛斯」（Tapies en Silos）。到馬德里索菲亞當代
館作回顧展。

二○○四年　八十二歲。居住巴塞隆納。

國家圖書館出版品預行編目資料

達比埃斯：西班牙非定形繪畫大師 = Antoni Tápies /
徐芬蘭撰文. -- 初版. -- 臺北市
：藝術家，民93
面；公分. -- (世界名畫家全集)

ISBN 986-7487-00-1（平裝）

1.達比埃斯（Tápies, Antoni, 1923- ）- 傳記
2.達比埃斯（Tápies, Antoni, 1923- ）- 作品評論
3.畫永 - 西班牙　傳記

940.99461　　　　　　　　　　　93000829

世界名畫家全集

達比埃斯 Antoni Tápies

何政廣／主編　　徐芬蘭等／撰文

發 行 人　何政廣
編　　輯　王庭玫、黃郁惠、王雅玲
美　　編　王孝嬿
出 版 者　藝術家出版社
　　　　　台北市重慶南路一段147號6樓
　　　　　T E L：(02)2371-9692～3
　　　　　F A X：(02)2331-7096
　　　　　郵政劃撥：01044798 號　藝術家雜誌社帳戶

總 經 銷　時報文化出版企業股份有限公司
　　　　　桃園縣龜山鄉萬壽路二段351號
　　　　　TEL：(02) 2306-6842

　　　　　　　　　　　　　　　　　　　　　5 號

　　　　　F A X：(04)25331186
製版印刷　欣佑製版印刷有限公司
初　　版　中華民國93年2月
定　　價　新臺幣480元

ISBN　986-7487-00-1
法律顧問　蕭雄淋